趣味導遊

順口溜

李靈資 著

目　錄

前 言

　　導遊的工作絕不是一份輕鬆的事業，如果想取得良好的帶團效果，除了必備的各種文化知識外，還必須儲備豐富多彩的趣聞資料。在這眾多的趣聞資料中，瑯瑯上口的順口溜就是很有成效的一種。

　　本人從 1987 年起，在桂林國旅從事導遊接待工作。在近 20 年的導遊生涯中，本人總結了一些類似於經典廣告促銷語言的順口溜。由於順口溜用字精練、合轍壓韻、通俗易懂、瑯瑯上口、易傳易記、悠然風趣，因此頗受廣大遊客歡迎。使用順口溜，不僅可以增加導遊的語言魅力，同時也打破了長篇大論的講解模式；既能滿足遊客求新、求奇、求美、求樂的需要，又能調節旅遊團的遊覽氣氛，增加導遊工作的接待效果。

　　目前，整個圖書市場上涉及旅遊文化方面的歌謠書如鳳毛麟角，僅有的幾本，也是較為庸俗，格調低下，有的還極端諷刺朝政，影響極壞，難登旅遊文化宣傳這個大雅之堂。這也是多年來促使我編寫、蒐集、整理導遊趣味順口溜的動力，當然也是一個旅遊工作實踐者本身應該做的。

　　本書內容豐富，包括中國旅遊名勝名產、中國旅遊怪聞、知識歌謠、中外旅遊才知道、中國旅遊特徵、旅遊文

化、廣西文化、旅行社文化等各方面的順口溜，是第一本
旅遊文化當中比較健康高雅，從知識性、趣味性、實用參
考性的角度去介紹中國名勝風景和導遊趣味資料的圖書。

　　由於時間倉促，書中若有不足之處，敬請業內專家批
評指正。

李靈資

導遊順口溜

一、導遊之歌

（一）

放眼全球，獻身旅遊；
廣交朋友，其樂無窮。

（二）

輕鬆學知識，快速長技能；
脫口講故事，瀟灑做導遊。

（三）

說起導遊工作，令人羨慕不錯；
說起導遊辛酸，每人都有一筐；
說到導遊賺錢，確實不如以前；
提高導遊素質，全靠文化知識。

（四）

導遊苦，導遊苦，冬生凍瘡夏中暑！
導遊累，導遊累，最早起床最晚睡！
導遊怕，導遊怕，一路飛奔還挨罵！
導遊愁，導遊愁，無休無止交人頭！
導遊怒，導遊怒，司機亂來管不住！
導遊急，導遊急，無人喝彩自嘆息！
導遊歡，導遊歡，走南闖北到處沾！
導遊爽，導遊爽，輕鬆賺錢無人管！

（五）

每天早晨早早起，天天五十頁書打底，
知識淵博少人比，力爭能做到總經理。

（六）

管理是企業根本，銷售是企業靈魂，
財務是企業心臟，導遊是企業形象。

（七）

新的導遊，訓練有素；
優質服務，收入沒數。

（八）

廣東導遊誇美味，雲南導遊讚翡翠；
上海導遊多長輩，四川導遊不怕累；
新疆導遊歌甜美，桂林導遊說山水；
西安導遊一張嘴，北京導遊走斷腿。

二、導遊工作百態

（一）

上知天文地理，下知雞毛蒜皮；
上山能夠擒鳥，下河能夠摸魚。

（二）

白天辛苦晚上累，半夜三更回家睡，
優質服務又熱心，接團經理才放心；
為了客人去排隊，避免客人高消費，
接待不周有誤會，賠禮道歉被灌醉。

（三）

起得比雞還早，幹得比牛還多；
吃得比豬還雜，跑得比馬還快。

三、導遊甜言蜜語

（一）

人生就像一齣戲，有緣千里來相聚，
趙錢孫李是一家，東西南北是兄弟，
我能為大家做導遊，實屬我的好福氣。

（二）

跨入愉快的旅途，要靠優秀的導遊；
江山如此多嬌，仍需導遊多教。

（三）

我看起來有點老，就像陝西大紅棗，
外面皮子有點皺，裡面味道還蠻好。

（四）

別看我長得胖，工作起來有力量，
別看我長得瘦，工作起來有節奏；
別看我年紀小，工作起來有技巧，
別看我年紀大，工作辛苦也不怕；
別看我長得高，登山鑽洞也彎腰，
別看我長得矮，工作有誤立即改。

（五）

大家給我信心，我一定講解認真，
大家給我力量，我優質服務高尚。

（六）

新的世紀新形象，導遊素質要跟上；
我們導遊並不差，知識學問成專家；
我們導遊並不壞，自尊自重能自愛；
市場規範變新樣，導遊服務新風尚。

（七）

開會太多使人累，喝酒太多使人醉；
聚眾賭博是犯罪，旅遊消費最實惠。

（八）

唱歌跟著感覺走，旅遊跟著導遊走；
大家互愛手拉手，團結一起向前走。

（九）

雨滴可以變成咖啡，
種子可以長成玫瑰；
旅遊消費最為實惠，
多遊多看才能感受旅遊的滋味；
不是沒有時間，
也不是沒有錢，
只怪旅遊太勞累；
雨一碰就碎，
路一走就累，
酒一喝就醉，
瀟灑旅遊方顯人生可貴。

（十）

這裡的人民友好，這裡的風光美麗；
只要你細細品味，你一定感覺滿意。

（十一）

中央預報認真聽好，地方預報僅供參考；
忽冷忽熱易感冒，颱風下雨早知道；
為大家旅遊多開心，聽我把天氣來報告。

（十二）

左手摸摸左口袋，右手摸摸右口袋；
隨身物品清點好，貴重物品隨身帶。

（十三）

天熱可穿大短褲，天涼可穿休閒褲；
如果不熱又不涼，大家自己多衡量。

（十四）

旅行前準備要精心，旅行途中要開心，
觀光遊覽求舒心，順任安排要放心。

（十五）

旅遊溫馨提示：
要做快樂的旅行人，
要相信支持配合導遊、司機的接待工作，
要多瞭解旅遊當地的名勝、民俗、名人、名品，
不要太多睡覺，
不要太多比較，
不要太多計較。

（十六）

旅途當中苦不苦，看看人家海珊；
旅途當中累不累，想想革命老前輩；
旅途當中順不順，比比人家柯林頓；
旅途當中好不好，回想當年高玉寶；
旅途當中甜不甜，開心快樂多花錢；
旅途當中美不美，全靠導遊一張嘴。

（十七）

敬你個一帆風順，敬你個二人同心，
敬你個三人結拜，敬你個四方觀音，
敬你個五子登科，敬你個六六大順，
敬你個七巧相會，敬你個八方來臨，
敬你個九月放菊，敬你個十全之人。

（十八）

酒是穿腸毒藥，財是惹禍根草；
氣是萬惡之源，色是刮骨鋼刀。
見酒不醉最為高，見財不貪逞英豪；
見色不戀真君子，見氣能忍禍自消。
沒酒不成禮儀，沒財人人受饑；
沒色沒有世界，沒氣常被人欺。
酒色財氣四道牆，人人都在裡邊藏。
誰從牆內跳出來，不是神仙壽也長。

（十九）

吸大菸一不好，
莊田地土都賣了。
吸大菸二不好，
一雙爹娘氣死了。
吸大菸三不好，
妻子天天罵又吵。
吸大菸四不好，
一雙兒女都賣了。
吸大菸五不好，
渾身上下瘦乾了。
吸大菸六不好，
死在外邊沒人找。
屍體埋在黃河灘，
黃狗扒了大半天。
扒出大腿啃一口，
肉又臭來味又酸，
氣得黃狗直叫喚。

（二十）

叫俺氣，
俺不氣，
不中你那魔鬼計，
氣身上病沒人替，
吃藥花錢坑自己。
不死活受罪，
死了下地獄。

四、導遊與遊客的交往藝術

親近遊客，自然輕鬆；
讚美遊客，友好溝通；
笑話故事，幽默適中；
服務周到，認真用功；
服務流程，不緊不鬆；
注意細節，有始有終；
特色服務，超越時空；
超常服務，補錯立功；
尊老愛幼，優良作風；
計劃周密，成竹在胸；
知識淵博，絕非平庸。

五、購物促銷順口溜

（一）

優質服務，有始有終；
熱情友好，耐心溝通；
遊客需求，瞭解心中；
促銷有方，針對性強；
推薦商品，講解適中；
真假鑑別，絕不說空；
進店安排，靈活輕鬆；
幫助講價，力爭說通；
幫助選購，再立新功；
視客為友，學習雷鋒。

（二）

好的商品帶回家，家人又喜又會誇；
喜的是你會識貨，誇的是你想到她。

（三）

這種商品是個寶，它的銷路實在好；
它北銷到大連長春哈爾濱，南銷到了廣州上海和南京；
過長江，出黃河，它已遠銷到外國；
它銷到了日本韓國新加坡，還遠銷美國巴西墨西哥。

（四）

買了山水畫，增長新文化；
買了西瓜霜，不怕嘴長瘡；
晚上無樂趣，最好去看戲；
白天旅遊累，晚上按腳背；
要想家業興，多買真水晶；
披金顯寶貴，帶玉保平安；
買了好珠寶，好運跟著跑；
請上玉貔貅，出門不會憂；
工藝品銀飾，擺設上等級；
攀比不會輸，最好選南珠。
平時喝好茶，絕對保護牙；
經常喝好酒，精神好抖擻。

註：貔貅（pixiu），古書上說的一種猛獸。

（五）

紅花綠葉大蘋果，不如知識陪伴我；
購物促銷出新招，知識文化裝腰包。

（六）

桂林山水帶不走，要帶就帶三花酒；
七瓶八瓶不為多，買回家裡慢慢喝。

（七）

加點套餐最好人多，品嚐風味可湊幾桌；
浴足看戲優惠大夥，加看景點導遊好說。

（八）

不是買房也不是買地，選擇商品不需太仔細；
不是買飛機也不是買大砲，不需向領導打報告。

（九）

出門觀光，錢要花光，多遊多買，為國增光。
心動不如行動，必須緊跟大眾。

（十）

走過路過不要錯過，多看多聽必有收穫；
相信買的必是好貨，帶回家中開心快樂。

（十一）

貨比三家不吃虧，多看多聽不能催；
好馬配好鞍，好船配風帆；
千金散去還復來，天生我材必有用；
今天的工藝品，明天的收藏品；
娛樂消遣有點貴，人生難得幾回醉。

（十二）

請把特產帶回你的家，請把你的鈔票留下；
旅途當中多購物，帶回家中是財富。

（十三）

加點促銷，許多絕招；
學習總結，技能提高。
綜合技巧，實踐先行；
講解促銷，基礎打牢。

多看多走，景點熟悉；
體驗較多，講解出奇。
計劃景點，優質第一；
優質服務，加點前提。
加點促銷，熱情為高；
增強自信，引人入勝。
促銷積極，搶占先機；
趁熱打鐵，把握時機。
準備充分，計劃周密；
超常服務，爭創效益。
常加景點，資料齊全；
輔助講解，生動有趣。
全陪支持，尤為重要；
推波助瀾；擴大成效。
加點內容，特色不同；
安排合理，遊客贊同。
加點豐富，促銷有數；
多套組合，靈活選用。
因人因團，因時因地；
科學合理，安排各異。
客人沉悶，調節氣氛；
客人高興，促銷加勁。
遊客不和，暫停解說；
改變話題，另選場合。

借題發揮，因勢利導；
靈活多變，講究技巧。
促銷宣傳，嘴巴要甜；
言之有理，動之以情。
講解簡短，號召力強；
長篇大論，遊客受累。
以舊喻新，注重比較；
說道重點，說出味道。
促銷加點，強調賣點；
自然切入，耐人尋味。
遊客心動，欲擒故縱；
穩定多數，全部帶動。
加點促銷，強調實惠；
多看多聽，令人心醉。
收費公道，易見成效；
及時收取，早收為妙。
捆綁銷售，薄利多銷；
重點銷售，價格偏高。
售前熱情，售中緊張；
售後追尋，服務公平。
加點促銷，品質要高；
遊客滿意，方為奇招。

中國旅遊名勝名產

一、旅遊名勝

（一）

北西歸來不探古，黃山歸來不看山，
九寨歸來不看水，桂林歸來不看洞。

註：北西，指北京、西安。

（二）

去到北京看首都，桂林山水飽眼福；
不到長城非好漢，不來桂林真遺憾。

（三）

長江三峽看壯景，北走絲路看秦嶺，
蘇杭美女看身影，清澈灕江看倒影。

（四）

夜上海，霧重慶，
秋北京，雨桂林。

（五）

風花雪月在大理，象山水月在桂林；
杭州自古美西湖，桂林兩江連四湖。

（六）

萬里長城永不倒，桂林山水風景好，
杭州西湖多文稿，北京故宮多國寶。

（七）

蘇州園林多花草，安徽黃山世難找，
承德避暑山莊不顯老，秦陵兵馬俑歷史早。

（八）

飛雪長白山，避暑往廬山；
日出佇泰山，晚霞嶽麓山；
奇秀峨眉山，奇險數華山；
道場武當山，寺群五台山；
水中普陀山，迷地虎丘山；
少林臥嵩山，偉人出韶山；
探寶祁連山，仙水落天山；
雲海戀黃山，紅葉賞香山。

（九）

入境廣州，觀車頭；
飛抵桂林，觀山頭；
轉至西安，觀墳頭；
遊覽北京，觀牆頭；
過往天津，觀碼頭；
遠足青海，觀源頭；
古都南京，觀石頭；
醉遊上海，觀人頭；
莫忘杭州，觀丫頭。

（十）

有山無水單調，有水無山枯燥；
有山有水奇妙，自然和諧美妙。

二、江水之歌

（一）

九州大地，江水旖旎；
河川眾多，各奔東西；
水繞四門，富饒美麗；
歷史典故，不乏傳奇；
今朝國盛，旅業興起；
漂江賞色，獵稀探秘。

（二）

大鰉傳名黑龍江，抗日聖地松花江；
中朝友誼圖們江，抗美援朝鴨綠江；
勇者敢漂雅礱江，虎跳奇險金沙江；
民族風情瀾滄江，欲往九寨上岷江；
潤之昔年渡湘江，水美洞奇遊灕江；
省名簡稱因贛江，船工號子嘉陵江；

21

百色起義在右江，柳州自然有柳江；
人口稠密環珠江，景美名美富春江；
年年觀潮錢塘江，上海依戀黃浦江；
凌雲大佛攏三江，屋脊雅魯藏布江；
偉岸江河誰之最，華夏兒女頌長江。

三、中國處處有三寶

北京—象牙雕，景泰藍，玉器玲瓏看不完；
天津—小籠包，嫩鴨梨，糖炒栗子良鄉奇；
上海—寶鋼好，顧繡俏，五香豆出城隍廟；
河北—冀南棉，深州桃，沽源蘑菇質量好；
湖北—水杉樹，印花布，來鳳桐油能致富；
山西—繁寺鐵，大同煤，杏花汾酒常相隨；
陝西—關中驢，秦川牛，傳統名產西鳳酒；
江西—南豐桔，餘江麻，景德磁器世人誇；
廣西—西瓜霜，山水畫，合浦珍珠走天下；
遼寧—撫順煤，鞍山鋼，岳城蘋果甜又香；
吉林—紫貂皮，烏拉草，吉林人參天下曉；
黑龍江—漠河金，馬哈魚，冰城啤酒別處無；
江蘇—鹹板鴨，鎮江醋，蘇繡工藝美名著；
浙江—杭州錦，龍井茶，金華火腿味道佳；
安徽—龍尾硯，徽墨好，涇縣萱紙文房寶；
福建—文昌魚，大桂圓，壽山石雕美名傳；

河南—南陽牛，靈寶棗，許昌盛產好菸草；
湖南—湘妃竹，洞庭蓮，吉首酒鬼美名傳；
雲南—普洱茶，玉溪菸，白藥治傷賽神仙；
廣東—功夫茶，菠蘿蜜，水果賺錢也容易；
山東—煙台果，萊陽梨，青島啤酒數第一；
四川—鮮榨菜，自貢鹽，天府花生辣又鹹；
貴州—茅台酒，玉屏簫，安順場上出三刀；
甘肅—阿曲馬，天水瓜，蘭州水煙像開花。

中國旅遊怪聞

一、都市十八怪

影院只放錄影帶，夜半歌聲傳天外，
攤開麻將把客待，鐵門鐵窗不見怪，
豬肉牛肉冰凍賣，「珍稀」成為下酒菜，
「大款」爭把狗貓愛，染起頭髮充老外，
汙言穢語隨口帶，貨物清倉大甩賣，
下水道口缺少蓋，小攤小販搶位快，
寺廟常有人去拜，好人偏去充乞丐，
老人成群好自在，旅店拉客死活拽，
鍛鍊只有老太太，高級轎車處處在。

二、雲南十八怪

1・雞蛋用草串著賣；
2・米飯餅子燒餌塊；
3・幾個蚊子炒盤菜；
4・石頭長到雲天外；
5・草帽摘下當鍋蓋；
6・四季服裝同穿戴；
7・種田能手多老太；
8・竹筒能做水菸袋；

9 · 袖珍小鳥有能耐；

10 · 螞蟻能做下酒菜；

11 · 常年都出好瓜菜；

12 · 好菸見抽不見賣；

13 · 茅草暢銷海內外；

14 · 火車沒有汽車快；

15 · 娃娃出門男人帶；

16 · 山洞能跟仙境賽；

17 · 過橋米線人人愛；

18 · 鮮花四季開不敗。

三、陝西十怪

1 · 麵條像腰帶；

2 · 辣子是道菜；

3 · 露天蹲著晒；

4 · 唱戲吼天外；

5 · 泡饃大碗賣；

6 · 房子半邊蓋；

7 · 帕帕頭上戴；

8 · 酥餅賣得快；

9 · 姑娘不對外；

10 · 碗盆大如蓋。

四、桂林十八怪

1 · 兩江四湖顯氣派；

2 · 公車免費把人載；

3 · 景點處處有老外；

4 · 鐘乳石洞仙境賽；

5 · 市區也有民族寨；

6 · 高檔公廁不見怪；

7 · 會說外語的有老太；

8 · 西瓜霜暢銷海內外；

9 · 郊外生豬跑屋外；

10 · 旅遊商品賣得快；

11 · 導遊帶客有能耐；

12 · 沙田柚皮可做菜；

13 · 「三寶」久存不易壞；

14 · 稱朋友為狗肉不算壞；

15 · 米粉好吃便宜賣；

16 · 三姐山歌傳世代；

17 · 四季花兒開不敗；

18 · 空氣清新人爽快。

五、廣州花錢三怪

1‧奇缺小鈔編繃帶，
2‧大鈔愛用陽光晒，
3‧信用卡裡學忍耐。

知識歌謠

一、中國歷史年代歌

中國歷史百萬年，元謀猿人首開篇。
藍田、北京人繼後，雙腿直立走世間。
大荔、丁村、馬壩人，早期智人舉世先。
柳江、資陽、山頂洞，晚期智人賽神仙。
河姆渡，半坡村，母系氏族財產均。
龍山、良渚、大汶口，男子掌權生私有。
考古史實須珍重，傳說歷史不可輕。
自從盤古開天地，女媧捏土造人類。
伏羲畫卦燧人火，神農教稼創醫藥。
炎帝黃帝大聯手，中華民族為先祖。
唐堯虞舜夏禹傳，原始禪讓至此絕。
夏商之後是西周，戰國之前是春秋。
秦朝西漢與東漢，新莽夾在兩漢中。
三國兩晉南北朝，隋唐鼎盛達高潮。
五代十國災難重，後接北宋和南宋。
北方西夏遼和金，建立元朝蒙古人。
朱明之後是大清，中華民國換其新。
無產階級掌權舵，建立人民共和國。

二、中國歷史朝代歌

唐堯虞舜夏商周，
春秋戰國亂悠悠，
秦漢相爭立三國，
東西兩晉南北朝（南朝北朝是對頭），
隋唐五代又十國，
宋金遼元明又清。
夏商與西周，東周兩段分；
春秋和戰國，一統秦和漢；
三分魏蜀吳，二晉前後延；
南北朝並立，隋唐五代傳；
宋元明清後，皇朝至此完。

三、華夏全版圖歌

兩湖兩廣兩河山，陝甘寧夏雲貴川；
浙蘇福建通海南，京津滬渝四直轄，內蒙江西黃梅皖。

四、十月歌

一月裡，一月一，
河裡小魚不會飛；
二月裡，二月兩，
楊樹柳樹比著長；
三月裡，三月三，
狗攆兔子猛一竄；
四月裡，四月四，
黃瓜長著一身刺；
五月裡，五月五，
癩肚蛤蟆躲端午；
六月裡，六月六，
閨女給娘送塊肉；
七月裡，七月七，
銀河牛郎會織女；
八月裡，八月八，
八個老婆去摘瓜；
九月裡，九月九，
九個老頭去喝酒；
十月裡，十月十，
十個小孩吃果子。

五、十二屬相歌

小老鼠，排第一，
個頭不大真神氣；
老牛第二虎第三，
兔子第四跑得歡；
龍第五，蛇第六，
馬是第七不落後；
羊第八，猴第九，
公雞第十跟著走；
狗是十一汪汪叫，
老豬最後來報到。
猜一猜，想一想，
十二屬相不一樣；
到底你屬哪一相，
爸爸媽媽對你講。

六、指紋歌

一斗窮,
二斗富,
三斗開個銀匠鋪;
四斗沒啥說,
五斗拾柴火;
六斗賣豆腐,
七斗閒不住;
九斗一簸箕,
不做也過去。

七、開花歌

杏花開,桃花落,
石榴開花笑呵呵;
葫蘆開花靠南牆,
甚子開花葉裡藏;
綠豆開花皺著嘴,
黃瓜開花一身瘡;
柿子開花瞪著眼,
芝麻開花花成雙;
楊樹開花結毛蟲,
柳樹開花順風揚。

八、一樹開花一樹紅

一樹開花一樹紅，
二樹開花更不同；
三樹開花絜滿院，
四樹開花滿院紅；
杏花開，桃花紅，
梨樹開花白凌凌；
桃花杏花臘梅花，
雞冠海棠紅彤彤；
茄子開花顛倒掛，
石榴開花顏色重，
葫蘆開花爬上棚。

九、十二月花開

正月迎春花兒黃，
二月杏花出了牆；
三月桃花開得艷，
四月梨花白如霜；
五月石榴紅似火，
六月荷花池滿塘；
七月芍藥人人愛，
八月桂花醃蜜糖；

九月菊花秋風涼，
十月芙蓉鬥寒霜；
十一月山茶初開放，
十二月臘梅血中香。

十、十二月歌

正月裡菠菜滿地香，
二月裡發芽羊角蔥；
三月裡蒜苗往上漲，
四月裡萵筍一撲楞；
五月裡黃瓜上了市，
六月裡番茄滿街紅；
七月裡茄子一包籽，
八月裡豆角擰成繩；
九月裡辣椒紅滿棵，
十月裡蔓菁上秤稱；
十一月蘿蔔甜似蜜，
臘月的韭黃黃騰騰。

十一、二十四節氣歌

春雨驚春清穀天，夏滿芒夏暑相連；
秋處露秋寒霜降，冬雪雪冬小大寒。

中外旅遊才知道

一、中國旅遊才知道

到了北京才知道社會主義好，
到了上海才知道改革開放好，
到了廣州才知道自己賺錢少，
到了深圳才知道特區建設好，
到了杭州才知道結婚已太早，
到了蘇州才知道啥叫環境好，
到了大連才知道穿得不太好，
到了山東才知道自己個頭小，
到了東北才知道普通話不好，
到了西安才知道歷史文化少，
到了桂林才知道大自然美好，
到了雲南才知道什麼叫珠寶，
到了天津才知道口才不太好，
到了四川才知道計劃生育好，
到了湖南才知道共和國之志高，
到了澳門才知道手氣好不好，
到了陝西才知道味美大紅棗，
到了福建才知道吸引外資好，
到了河南才知道華夏的古志早，
到了九寨溝才知道生態環境好，

到了黃山才知道旅遊開放好，
到了三峽才知道長江風光好，
到了海南才知道休閒旅遊好，
到了貴州才知道喝的好酒少，
到了遵義才知道毛主席真好，
到了延安才知道革命潮流好，
到了瀋陽才知道工業基礎好，
到了長白山才知道原始森林好，
到了哈爾濱才知道冰雕藝術好，
到了長春才知道東北出三寶，
到了丹東才知道中國發展好。

二、世界旅遊才知道

亞洲、澳洲：

到了中國才知道只生一個好，
到了日本才知道死不認帳還會很有禮貌，
到了韓國才知道亞洲的足球讓上帝都差點瘋掉，
到了泰國才知道見了美女先別慌擁抱，
到了印度才知道貴重的人還得給牛讓道，
到了新加坡才知道四周都是水還得管人家要，
到了印度尼西亞才知道華人為什麼會睡不著覺，
到了阿富汗才知道冤枉都不能上告，

到了伊拉克才知道汙染讓你死掉，

到了中東才知道分不清楚到底是人的生命重要還是民族尊嚴重要，

到了阿拉伯才知道做男人有多麼驕傲，

到了澳洲才知道有袋子的鼠肉也很有味道。

歐洲：

到了德國才知道死板還有一套一套，

到了法國才知道被人調戲還會很有情調，

到了西班牙才知道被牛拱到天上還能哈哈大笑，

到了奧地利才知道連乞丐都可以彈個小調，

到了英國才知道為什麼牛頓後來都信奉基督教，

到了荷蘭才知道男人和男人當街擁吻也能那麼火爆，

到了瑞士才知道開個銀行帳號沒有 10 萬美元會被嘲笑，

到了丹麥才知道寫個童話可以不打草稿，

到了義大利才知道天天吃烤 pizza 臉上都不會長皰，

到了希臘才知道迷人的地方其實都是破廟，

到了南斯拉夫才知道為什麼友人不想回到中國的懷抱，

到了斯堪地那維亞才知道太陽也會睡覺，

到了俄羅斯才知道這麼大塊也會有人吃不飽，

到了梵蒂岡才知道從其境內任何地方開一槍都會打到羅馬的鳥。

美洲：

到了美國才知道不管你是誰亂嚷嚷就會中炮，
到了加拿大才知道比中國還大的地方人口比北京還
少，
到了墨西哥才知道佐羅為什麼現在不出來瞎鬧，
到了巴拿馬才知道一條河也能代表主權的重要，
到了古巴才知道雪茄有Ｎ種味道，
到了巴西才知道衣服穿得很少也不會害臊，
到了智利才知道火車在境內拐個彎都很難辦到，
到了阿根廷才知道不懂足球會讓人暈倒。

非洲：

到了埃及才知道一座塔也能有那麼多奧妙，
到了撒哈拉才知道節約用水的重要，
到了南非才知道隨時都可能被愛滋病親吻到，
到了很多非洲國家才知道人吃人其實有時候也是種需
要。

極地：

到了極地才知道隨地大小便有多麼糟糕。

中國旅遊特徵

一、遊客特徵分析

見面愛說又愛笑，這樣的遊客較可靠；
要求偏多又言少，這樣的遊客要討好；
團隊當中有權威，對其熱心不吃虧；
說話嚴厲有份量，對其尊重不一樣；
愛聽愛看又愛摸，對其服務要多說；
少言少語又怕累，對其服務要乾脆；
文化層次比較高，講解認真別輕佻；
語言不通有障礙，對其照顧多關愛；
團員當中太年輕，細心耐心體貼心；
團員當中年紀大，事多錢少不用怕；
團員當中多中年，熱心促銷多賺錢；
來自沿海大都市，這樣的遊客比較富；
來自西部和內地，遊客花錢較小氣；
來自山區和鄉下，對其友好不欺詐；
遊客上班在機關，消費起來很一般；
遊客大都在經商，賺他多錢不用慌；
遊客當中多農民，老實聽話受歡迎；
遇到都是打工族，薄利多銷別太俗；
接到名人和領導，工作周全要討好；
團員都屬好朋友，該出手時也出手；

愛吃愛抽又愛喝，這樣的遊客別怕多；

愛吃愛喝愛跳舞，熱心服務別怕苦；

團員當中盡老外，習俗不同別見怪；

有說有笑又愛講，不是局長是科長；

衣服穿得較筆挺，一般都是幹個體；

穿戴打扮上等級，屬於成功的人士；

團員見他比較怕，這是團隊中老大；

腰裡揣滿人民幣，花起錢來真豪氣；

錢包裝有許多卡，購物消費才瀟灑；

頭大脖子粗，不是老闆是夥夫；

頭大脖子短，這才是老闆；

男人混得好，頭髮往後倒；

男人混得差，頭髮往前塌；

女人混得好，頭髮比較少；

女人頭髮多，比較愛囉嗦；

眼大而無神，辦事很難成；

眼大明又亮，做事有力量；

地閣方又圓，一世好清閒；

事業能否成功，關鍵看其人中；

小鼻又小眼，毒辣又陰險；

嘴巴長得大，說話使人怕；

牙齒大又齊，經常吃宴席；

臉上寡皮又寡肉，做事使人難接受；

天庭較飽滿，喜歡把事管；

走路胸直挺，辦事較嚴謹；

大皮又大肚，啥事都有數；

手心大手窩，四季忙奔波；

嘴巴略為翹，講話有一套；

兩耳薄瘦又招風，當心坐吃山也空；

兩耳厚實又有墜，一生富貴又好睡；

血脈露顯手背，人生註定勞累；

臉上戴上眼鏡，講話使人易信；

身上插有鋼筆，說話不會太鄙；

身上珠光寶氣，花錢一定豪氣；

身上高檔著裝，花錢一定大方；

平時手機經常響，生意興隆財源廣；

手機關機不聯絡，財路不多少事做；

隨身佩有小皮包，這樣的遊客等級高；

旅途當中重學習，對其誘導不用急。

二、中國九大城市市民文化性格

北京人調侃的淨是文化，
上海人愛講國際接軌，
廣州人用實力引導時尚，
天津人純樸悠然不趕時髦，
深圳人凡事趕新潮講規則，
武漢人精明中透出豪爽，
成都人逍遙自在善於休閒，
重慶人愛講勤勞致富闖江湖，
瀋陽人追求務實求幹事業。

三、中國地域特色文化

1 · 北京是京都文化、胡同文化、皇城根文化、官文化。

2 · 天津是衛戍文化、津味文化。

3 · 山西是晉商文化、習武文化。

4 · 東北是黑土文化、土炕文化、邊域文化。

5 · 上海是海派文化、移民文化、都市文化。

6 · 江蘇是長江文化、吳越文化。

7 · 蘇州是園林文化、水鄉文化、絲綢文化。

8 · 南京是古都文化、秦淮文化。

9 · 杭州是西湖文化、水產文化、江南文化。

10 · 福建是閩南文化、閩越文化。

11‧山東是齊魯文化、儒家文化。

12‧河南是大河文化、中原文化。

13‧湖北是荊楚文化、集市文化。

14‧湖南是湖湘文化、偉人文化。

15‧廣東是南粵文化、嶺南文化。

16‧廣州是商人文化、改革文化。

17‧深圳是特區文化、新潮文化。

18‧四川是巴蜀文化、盆地文化。

19‧重慶是巴渝文化、火鍋文化、山城文化。

20‧陝西是西北文化、高原文化。

21‧澳門是旅遊文化、博彩（賭博）文化。

22‧西安是黃河文化、古都文化。

23‧成都是盆地文化、西蜀文化。

24‧廣西是壯族文化、山水文化。

25‧雲南是民俗文化、植物文化。

26‧貴州是山地文化、古樸文化。

27‧大連是足球文化、服裝文化、洋派文化。

28‧海南是海島文化、休閒旅遊文化。

四、一方水土一方人

北京人看外地人，都是小地方人。

上海人看外地人，都是鄉下人。

廣東人看外地人，都是北方人。

東北人看外地人，都是南方人。

廣東人：一群常走在國人之前的人，

山西人：北方人中的南方人，

上海人：大上海之阿拉上海人，

江蘇人：橫跨長江的南方人，

天津人：純樸又傳統的人，

北京人：中國關心世事的人，

浙江人：捕捉著江南舊影的人，

山東人：注重務實的人，

福建人：喜歡走出家園創業的人，

河南人：黃河邊的沉默人，

湖北人：精明又豪爽的人，

湖南人：敢於闖蕩的人，

四川人：吃苦耐勞的創業人，

陝西人：執著於歷史的傳統人，

東北人：樂於學雷鋒的人，

廣西人：喜歡與山水打交道的人。

五、地域差異

（一）

北京人最能說話，上海人最愛稱大，
四川人最不怕辣，廣東人開口先罵，
東北人啥都不怕，桂林人最會買畫。

（二）

大連人什麼都敢穿，北京人什麼話都敢說，
上海人什麼錢都敢賺，廣東人什麼東西都敢吃，
福建人什麼國家都想去。

（三）

江北出聖人，江南出才子；
南方的才子北方的將，陝西的黃土埋皇上。

六、特色城市

山城重慶，冰城哈爾濱，江城武漢，水城蘇州，花城
廣州，春城昆明，溫泉城福州，泉城濟南，椰城海口，沙
城敦煌，極光城漠河，林城伊春，瓜果城吐魯番，山水城
桂林

旅遊文化順口溜

一、中國頌歌順口溜

（一）

五十六個民族，五十六朵花；
相親相愛如兄弟，共祝美好大中華。

（二）

中國如今變化大，萬眾一心幹四化；
「三個代表」指引好，經濟建設跨步大；
入世已經獲成功，奧運舉辦已拿下；
中央英明領導好，國福民強往前跨；
民族團結前景好，中國大地美如畫。

二、中藥文化順口溜

桂林買了西瓜霜，不怕嘴上再長瘡；
正骨水，骨通膏，羅漢果沖劑治發燒；
關節痛，貼骨通，痛痛痛，貼貼貼，早貼早安歇；
男人們呼喚「偉哥」，可買黑螞蟻來泡酒喝；
四氣、五味和龜齡集，升降、配伍須弄清晰；

四大藥都和同仁堂，中藥發展看胡慶餘堂；

大補元氣買人參，天麻治頭痛和眩暈；

人間仙草「靈芝草」，解毒、滋補就是好；

補腎益精冬蟲草，滋陰養血把「阿膠」找；

提神、健腦「龜齡集」，片仔癀，解毒消炎不用急；

雲南白藥是仙丹，活血、止血不一般；

家裡儲備小藥箱，不用看病開處方；

看病吃藥看療效，千萬不要看廣告。

三、宗教文化順口溜

（一）

自古佛門多虔誠，

晨鐘暮鼓頌太平。

（二）

摸摸佛的頭，一世無憂愁；

摸摸佛的肚，勤勞能致富；

摸摸佛的手，好運跟著走；

摸摸佛的嘴，做事不後悔；

摸摸佛肚眼，不怕得非典（SARS）；

摸摸佛的腳，日子過得好。

（三）

善男信女至誠聽，聽念三世因果經。
三世因果非小可，佛言真語實非輕。
今生做官為何因，前世黃金裝佛身。
前世修來今世受，紫袍玉帶佛前求。
黃金裝佛裝自己，遮蓋如來蓋自身。
莫說做官皆容易，前世不修何處來。
騎馬坐轎為何因，前世修橋補路人。
穿綢穿緞為何因，前世施衣濟窮人。
有吃有穿為何因，前世茶飯施貧人。
無食無穿為何因，前世不捨半分文。
高樓大廈為何因，前世造庵起涼亭。
福祿俱足為何因，前世施米寺庵門。
相貌端嚴為何因，前世花果供佛前。
聰明智慧為何因，前世誦經唸佛人。
賢妻美婦為何因，前世佛門多結緣。
夫妻長壽為何因，前世幢幡供佛前。
父母雙全為何因，前世敬重孤獨人。
無夫無母為何因，前世都是打鳥人。
多字多孫為何因，前世開籠放鳥人。
養子不成為何因，前世皆因溺嬰身。
今生無子為何因，前世填穴覆巢人。
今生長壽為何因，前世買物放生靈。

今生短命為何因，前世宰殺眾生靈。

今生無妻為何因，前世偷姦謀人妻。

今生眼明為何因，前世捨油點佛燈。

眷屬歡笑為何因，前世扶助孤寡人。

萬般自作還自受，地獄受苦怨何人。

莫道因果無人識，遠在兒孫近在身。

不信吃齋多修福，今生做惡後沉淪。

有人毀謗因果經，後世墮落失人身。

有人手持因果經，諸福菩薩做證明。

有人書寫因果經，世代兒孫家道興。

有人頂帶因果經，生生世世得聰明。

有人高唱因果經，兇災橫禍不臨身。

有人講說因果經，生來為人受恭敬。

有人印送因果經，富貴榮華報來生。

有人頂禮因果經，同生西方極樂人。

三世因果說不盡，蒼天不虧善心人。

大從發心廣勸化，印送此經吉星臨。

一人傳十十傳百，明因識果做善人。

人人向善家家樂，移風易俗永太平。

四、水晶文化順口溜

桂林旅遊買水晶，家業昌盛萬事興；
戴上水晶眼鏡，能治眼睛疾病；
買上紫晶製品，能有美好前景；
水晶製品黃色，助君成就事業；
買上幾個水晶球，從此賺錢不用愁；
買上一個水晶柱，事業管理很有數；
看到水晶球，瀟灑又風流；
摸摸水晶球，萬事無憂愁；
買了水晶球，生活更上一層樓。

五、玉石文化順口溜

男帶觀音女帶佛，出入平安保幸福；
帶上翡翠手鐲，健康美好快活；
帶上玉材貔貅，從此萬事無憂；
古玉重質重文化，猶如欣賞山水畫；
現代玉講究的是色、水、地、工、型，
追求材質、雕琢、精美、保健高水平；
黃金有價玉無價，玉石文化傳天下；
三分玉材七分工，十全十美看其中；
玉材優質為翡翠，精美堅韌不易脆；
軟玉屬中國傳統玉，其歷史發展要牢記；
硬玉傳入乾隆年，開創玉石新紀元。

六、茶文化順口溜

平地有好花，高山有好茶；
高山多霧出名茶。
山高土又黃，天然好茶場，
清明發芽，穀雨採茶，
穀雨前茶，沁人齒牙。
明前茶，兩片芽，
明前採芽為上春，明後採芽為二春。
茶山不要糞，一年三次鋤（採一次，中耕一次），
十年老不了爹，一夜老了茶；
當天採芽，當天做芽，
客來茶當酒，意好水也甜，
酒吃頭杯，茶吃二盞，
好茶一杯，精神百倍；
茶水喝足，百病可除；
吃生蘿蔔喝熱茶，大夫改行拿釘耙；
常喝茶，少爛牙；
春茶苦，夏茶澀，要好喝，秋露白；
隔夜茶，毒如蛇，
晚餐少喝水，睡前不飲茶。

七、浴足按摩順口溜

樹老根先枯，人老足先衰，
要想人不老，按摩先按腳，
旅途太勞累，洗腳捶捶背，
藥湯先泡之，按摩按到位，
血管阻和放，全身氣力旺，
熱血在沖流，保健不用愁，
補腎又壯陽，幸福萬年長，
近則除疲勞，遠則健身效，
健康又高雅，功效不會假，
浴足按全身，瀟灑度人生。

八、謎語順口溜

（一）

夫人走娘家，
頭戴兩朵花；
住了一月整，
騎馬轉回家。

——騰

（二）

三面靠牆一面空，
日本女子坐當中；
有心上去說句話，
又怕隔牆有人聽。

——偃

（三）

一點一橫長，
一撇到南陽；
南陽兩棵樹，
長到石頭上。

——磨

（四）

左邊能射飛禽，
右邊能吃會吞；
身上有病變傻，
見日聰明過人。

——知

（五）

有耳能聽到，
有手能請教；
有手能摸索，
有心就煩惱。

——門

（六）

四面有山不顯，
二日碰頭相連；
全家共有四口，
兩王橫行中原。

——田

（七）

沒有鼻子沒有眼，
牙齒長在耳朵邊；
一看就知不正派，
及時改正還不晚。

——邪

（八）

豎看像根柱，
橫看像架梁；
世上數頭名，
就是不成雙。

————一

（九）

東邊點倭瓜，
扯秧到西家；
花開人出門，
花落人回家。

————太陽

（十）

小時兩隻角，
長大沒有角；
到了二十多，
又生兩隻角。

——月亮

（十一）

有時像個銀盤，
有時像把鐮刀；
有時掛在樹上，
有時停在山腰。

——月亮

（十二）

藍單子，
兜白米；
雞不叨，
狗不理。

——星星

（十三）

南一半，北一半，
當中有線看不見；
兩頭冷，中間熱，
一天一夜轉一圈。

——地球

（十四）

青石板，
石板青，
青石板上釘銀釘。

——夜空

（十五）

看不見，
摸不到；
離了它，
不能活。

——空氣

（十六）

抓不住身子，
看不見影子；
小時搖動樹枝，
大時推倒房子。

——風

（十七）

水皺眉，
樹搖頭；
花兒見它就鞠躬，
雲彩見它就逃走。

——風

（十八）

像雲不是雲，
像煙不是煙；
風吹輕輕走，
日出慢慢散。

──霧

（十九）

槍打沒洞，
刀砍沒縫，
八十老頭咬得動。

──水

（二十）

熱時軟，
冷時硬；
切不開，
洗不淨。

——水

（二十一）

一物真稀奇，
誰也不能離；
不洗還能吃，
洗洗吃不了。

——水

（二十二）

不怕碰和擠，
髒了不能洗；
要是掉在地，
再也拿不起。

——水

（二十三）

清早四條腿，
晌午兩條腿，
晚上三條腿。

——人

（二十四）

日裡忙忙碌碌，
夜晚茅草蓋屋。

——眼睛

（二十五）

早上開門，
晚上關門；
走近一看，
裡邊有人。

——眼睛

（二十六）

一物長得鮮，
從來不見天；
四季不下雨，
光濕不會乾。

——舌頭

（二十七）

一個住這邊，
一個住那邊；
人人離不了，
到死不相見。

——耳朵

（二十八）

別小看它，
亂跑亂跳；
躥到人身上，
鮮血喝個飽。

——跳蚤

（二十九）

黑盔黑甲直放光，
上山敢吃虎豹狼；
吃了將軍吃元帥，
吃了朝廷吃娘娘。

——跳蚤

（三十）

身穿鐵盔鐵甲，
頭頂三股馬叉；
還會騰雲駕霧，
還會鑽地作法。

——屎殼郎

（三十一）

頭帶烏紗帽，
身穿絳紫袍；
飛著哼小曲，
臥那把頭撓。

——屎殼郎

（三十二）

一個小姑娘，
長在水中央；
身穿粉紅褂，
坐在綠船上。

——荷花

（三十三）

青竹竿，頂笆斗，
一年一窩小花狗，
不給花狗買帽子，
凍得花狗買帽子，
凍得花狗促著頭。

——蓮蓬

（三十四）

有絲不織布，
有孔不生蟲；
撐著綠葉傘，
長在汙泥中。

——藕

（三十五）

破房子，
漏屋子，
滴裡嘟嚕掛珠子。

——葡萄

（三十六）

麻屋子，
紅帳子，
裡面睡個白胖子。

——花生

（三十七）

紅口袋，
綠口袋，
有人怕，
有人愛。

——辣椒

（三十八）

層層疊疊一座山，
千里迢迢雜眼前；
雷聲隆隆不下雨，
雪花紛紛不覺寒。

——推磨

（三十九）

遠看是個廟，
近看十八道，
腳蹬蓮花板，
手打蓮花落，
越打越熱鬧。

——織布

（四十）

四四方方一塊地，
搭起臺子就唱戲；
一出唱的姜太公釣魚，
一出唱的雪花落地。

——彈棉花

（四十一）

彎彎樹，彎彎材，
彎彎樹上掛銀牌；
你別嫌它本事小，
能把地皮翻過來。

——犁

（四十二）

彎彎臉，迎風笑，
長長尾巴往上翹；
你的毛病我知道，
夏吃麥子秋吃稻。

——鐮刀

（四十三）

去時喳喳叫，
回來叫喳喳；
別管天早晚，
黑了就回家。

——墨斗

（四十四）

一隻小狗，
站在門口；
不咬不叫，
就是不讓你進屋。

——鎖

（四十五）

將軍不像官樣，
日夜守門站崗；
只要主人不在，
親友也難進房。

——鎖

（四十六）

木頭枕頭木頭被，
木頭老頭給裡睡；
不怕老虎不怕賊，
半夜三更怕過誰？
就怕天明雞子叫，
木頭老頭嚇跑了。

——門閂

（四十七）

弟兄倆，
一般大；
人家睡床上，
它卻睡床下。

——鞋

（四十八）

兩隻小船同行，
各載客人五名；
白天來來往往，
夜晚客去船停。

——鞋

（四十九）

外國來個猴，
鼻子大過頭；
頭在前邊走，
鼻子在後頭。

——針

（五十）

一人獨自做，
二人不能做；
只要你不講，
別人識不破。

——做夢

（五十一）

又無影來又無形，
巧筆丹青畫不成；
三國之中助一陣，
從古到今留美名。

——風

（五十二）

一個大來一個小，
一個會跳，
一個會跑，
一個吃肉，
一個吃草。

——騷

（五十三）

紅關公，
白劉備，
黑張飛，
三結義。

——荔枝

（五十四）

天下第一家，
出門先用它；
人人說它小，
三月開白花。

——趙‧錢‧孫‧李

（五十五）

添個小數點，
加減乘除全。

——墳

（五十六）

去掉左邊是樹，
去掉右邊是樹，
去掉中間是樹，
去掉兩邊還是樹。

——彬

（五十七）

合起來，
一個字，
分開來，
四個不。

——米

（五十八）

多一筆，
教學生；
少一筆，
帶士兵。

——師，帥

（五十九）

二十四口緊相連，
莊稼人看它最值錢；
三十二口緊相連，
莊稼人看它最討厭。

——苗‧草

（六十）

日走千里不出房，
有文有武有君王，
親生父子不同姓，
恩愛夫妻不上床。

——演戲

（六十一）

遠看像座廟，
近看像抬轎，
活人說活，
死人亂跳，
死人賺的錢又被活人花掉。

——木偶戲

九、方言、廣告順口溜

（一）天津方言順口溜——貓和老鼠

貓（白）：來到了天津衛，
嘛也沒學會，
我學會了開汽車，
壓死了二百多，
警察來找我呀，
嚇我一哆嗦。
警察找我上法院，
我說去醫院；
警察找我上派（出）所，
我說去廁所；

我東躲又西躲，

躲進了耗子窩。

進了耗子窩，

嘿！裡邊還真不錯。

我左看右看，

嚯！這裡還真闊。

耗子見了我，

嚇得打哆嗦。

它是又稍息又立正，

是跪下把頭磕。

老鼠（白）：二伯，二伯，

你長得可真不錯，

臉上的麻子，

是一個賽一個，

你家買黃豆，

可不用帶傢伙，

一窩一顆足能擱二斤多。

貓（白）：你吃飽撐著，

別拿我找樂，

貧嘴寡舌，

我看你是不想活了，

瞧你這小身板，

這麼矮的個，

小鼻子小眼，

還愣充模特兒呢，
你要是不服呢，
我們就抄傢伙，
上一拳下一腳，
來個德和勒。
老鼠（白）：這裡地界小，
咱開窪去比劃。
貓（白）：走，誰怕誰，
老鼠（白）：你在前邊走，
我後邊緊跟著。
貓（白）：得，你要是跳海河，
二伯我陪著，
你要是下油鍋呢，
我馬上撿柴禾。
老鼠（白）：別那麼多廢話，
你先嘗我一鍋。
貓（白）：你小子也怪損，
也不打招呼，
別怪二伯我翻了臉，
我拆你的耗子窩。
老鼠（白）：二伯別生氣，
二伯你別上火，
我們爺倆誰跟誰，
沒你哪有我。

這是鮮花一朵，

你老先收著，

有嘛不是都怪小弟我，

不管怎麼樣，

我們兩人不還得一起過嘛。

貓（白）：嘛話也別說了，

聽得我還挺難過，

得，從此我們和和美美，

把日子過紅火。

（二）四川廣告順口溜──川府 920‧催豬快又靈

吃飯沒得肉，

全家討氣受，

如今天天打牙祭，

我在這裡說幾句，

科學餵養方法好，

年年我養豬寶寶，

男人拖囉囉囉，

老婆娃兒笑呵呵，

每年養豬三百頭，

你我肥得直冒油，

訣竅在那裡，

好來把經取，

川府９２０，

催豬快又靈。

（三）桂林方言

一回生，二回熟，三回四回是狗肉；年老氣力衰，窩尿滴濕鞋；講話流口水，咳嗽屁又來。

廣西文化順口溜

一、廣西之歌

廣西壯族自治區，
地處南疆稍偏西，
東北西鄰兄弟省，
出國越南不稀奇，
七山二水一分田，
「三沿經濟」賺大錢；
太平天國、新桂系，
近代歷史押臺戲；
百色起義紅七軍，
創立革命根據地；
全省九十市和縣，
四千萬人民作貢獻；
廣西旅遊屬大省，
銀灘、灕江、樂滿地。

二、桂林文化順口溜

（一）桂林風光

桂林山水甲天下，千古風流多文化；
秀甲天下灕江，兩岸無限風光；
清澈灕江綠綠的水，兩岸水牛四條腿；
情男情女嘴對嘴，常遊桂林不後悔。

（二）桂林四季好風光

春來桂林好風光，
象鼻飲水下灕江，
木龍鬥雞陪象舞，
疊彩如意送吉祥，
艘艘遊船龍擺尾，
座座青山鳳朝陽，
桃紅柳綠碧蓮秀，
煙雨朦朧灕水長。
夏來桂林好風光，
漂流探險去資江，
千古靈渠滾水壩，
三山兩洞一條江，
神宮龍巖妙明塔，

文廟武廟在瑤鄉，
大海女兒青獅潭
天賜人間長畫廊。
秋來桂林好風光，
丹桂開花滿城香，
蘆笛巖裡蘆笛響，
七星月牙亮四方，
龍脊梯田千層浪，
豐魚巖連八卦莊，
貓兒山上觀雲海，
兩江四湖換新裝。
冬來桂林好風光，
雪蓋堯山換銀裝，
宗仁先生故居亮，
宏謀故里狀元鄉，
永福鳳山連百壽，
龍勝溫泉有仙床，
世外桃源情真切，
樂滿地會更輝煌。

（三）桂林旅遊商品真是豐富，聽好介紹才心中有數

桂林買了山水畫，從此增長新文化，
桂林買了西瓜霜，不怕嘴上再長瘡，
桂林旅遊買南珠，與人攀比不會輸，
桂林茶坊好茶多，買回家中慢慢喝，
去到七彩買水晶，家庭和睦萬事興，
桂林地礦買了玉，從此生活有情趣，
桂林買了蠶絲被，冬暖夏涼很好睡，
夢幻灕江歌舞秀，讓你一次看個夠，
旅途當中太勞累，洗腳按摩捶捶背，
夜宵風味實在多，品嚐之後笑呵呵。

（四）

古代的桂林是山有餘而水不足，
宋代的桂林千峰環野立，一水抱城流。
陽朔山為縣，桂林水為城；
銅鑄重慶府，鐵打桂林城。
抗戰時的桂林山高、房矮、河寬、路窄；
過去的桂林道路不平，電燈不明，電話不靈，市容不行；
現在的桂林是城在景中，景在城中，顯山露水，江湖相通。

（五）

桂林山城故事多，充滿喜和樂；
若是你到山城來，收穫特別多；
來的來，去的去，山城故事特別多；
人間一切真善美，這裡已包括；
看似是一幅畫，聽像一首歌；
請你的朋友一起來，收穫一定多。

（六）

一根扁擔兩個筐，陽朔興安和灕江；
如今桂林大變樣，開闢許多新景觀。

（七）

桂林山水美如畫，合浦珍珠走天下，
西瓜霜，山水畫，放心購買不用怕。

（八）

象山水月在城中，南天一柱獨秀峰，
伏波晚棹從東看，萬馬歸槽明月峰。

（九）桂林市縣特色

桂林山水自然美，
靈川狗肉特別香，
陽朔景區多老外，
荔浦巖連八掛莊，
興安今古奇觀妙，
資源山區美資江，
龍勝龍脊多民族，
恭城多廟多瑤鄉，
臨桂外商投資多，
灌陽黑巖很壯觀，
永福鳳山連百壽，
平樂古榕伴桂江。

（十）陽朔古榕穿巖之詩

金鉤掛山頭，
青蛙水上浮；
小熊滿山跑，
古榕伴清流；
駱駝把江過，
猩猩發了愁；
三姐歌聲美，
遊客樂悠悠。

（十一）

興安高萬丈，水往兩頭流，
榕江出好酒，才子也風流。

（十二）

桂林杭戰時期巖洞文化：
老百姓白天忙匆匆，根本沒空放輕鬆；
平時想把書來念，好似蛤蟆上天宮；
敵人給我們好機會，大家躲進水晶宮；
外面的敵機在轟炸，裡面的歌聲響天空。

（十三）

上海看人頭，蘇杭看丫頭，嵩山看光頭，泰山看日頭，
南京看石頭，北京看磚頭，濰坊看線頭，西安看墳頭，三
峽看船頭，桂林看山頭，廣州看車頭，香港看街頭，雲南
看菸頭，澳門看手頭。

（十四）

去到北京才覺官小，去到上海才覺樓小，去到山東才
覺個小，去到大連才覺穿得不好，去到東北才覺膽小，去

到廣東才覺錢少，去到香港才覺太吵，去到蘇杭才覺結婚太早，去到桂林才懂得環保。

三、廣西少數民族文化篇

（一）

高山瑤，半山苗，壯漢住平地，侗族住山槽。

（二）

壯族喜歡唱山歌，瑤族愛打油茶喝，苗族愛跳蘆笙舞，侗族吃酸不怕多。

（三）

阿妹：天上星星眼眨眨，水上浮萍開細花，清水當茶客莫怪，缺少油鹽和蔥花。

阿哥：山高難比瑤山嶺，山泉難比大海深，人情要數瑤家好，油茶美味醉心間。

（四）

阿妹：妹的油茶淡又清，油茶代表妹的心，萬望阿哥
莫嫌氣，閉著眼睛慢慢吞。

阿哥：妹的油茶香又甜，未曾進嘴醉心間，哥願吃上
它一口，十年八載嘴還甜。

（五）

阿哥：阿妹見我笑微微，賽過當年楊貴妃，下河魚兒
見你跳，上山蜜峰見你追。

阿妹：大哥長得真是俊，讓我看了愛心訂，阿妹排隊
把你追，此話說來我也信。

（六）

草鞋爛了四條筋，阿哥起了四條心，沒有一條一戀妹，
四條心思戀別人。

新編草鞋六根練，哥妹訂情六十年，風吹雨散情不散，
中秋月圓情更圓。

（七）

摘片木葉信口吹，我倆連情不用媒，不用彩禮不用轎，聲聲木葉伴妹來。

阿哥：荷花開荷塘，紅的惹人愛，哥想摘一朵，水深很難採。

阿妹：荷花塘中開，要採也不難，搭橋水上過，輕易就能採。

（八）油茶歌

莫笑恭城有土俗，常拿油茶來泡粥，油茶好比仙丹水，人人喝了喊舒服。

來到西街喝油茶，臉上笑開兩朵花，一連喝了五六碗，頓覺年輕十七八。

恭城油茶味道佳，喜聞西街有一家，名不虛傳正宗貨，難怪乾隆也愛它。

恭城油茶噴噴香，又有茶葉又有姜，天天能喝四五碗，年年都似小姑娘。

（九）壯族青年情歌對唱

哥哥送我到井東，井中照見好顏容，有緣千里能相會，無緣對面不相逢。

哥哥送我至青松，只見白鶴叫匆匆，兩個毛色一般樣，不能分辨雌和雄。

哥哥送我到廟庭，上面坐的是神明，兩個有口難分訴，中間少個做媒人。

哥哥送我到長河，長河一對好白鵝，雄的便在前面走，雌的後面叫哥哥。

哥哥送我到江邊，只見一隻打漁船，只有船兒來攏岸，哪有岸兒來攏船。

四、導遊詞舉例

（一）大型山水情景表演夢幻灕江十大特點

1．亞洲首創，實力展現，精心打造；
2．陣營強大，青春美麗，充滿活力；
3．演技精湛，走向世界，名聞中外；
4．主題明朗，依託灕江，展示風采；
5．東西交融，文化創新，與時俱進；
6．舞臺新穎，超大全景，極為玄妙；
7．音響燈光，亞洲領先，超前時尚；

8‧品質超群，國際標準，誠信可靠；
9‧新穎媒體，實況直播，全程欣賞；
10‧激情似火，震撼人心，終身難忘。
真可謂不看終身遺憾，看了終身難忘！

（二）印象劉三姐絕妙五處

1‧山水實景，世界一流，新穎藝術，完美享受；
2‧灕江山水，文化藝術，高度融合，天人合一；
3‧山水聖地，三姐魅力，英雄造勢，充滿活力；
4‧原生原態，激情演繹，跨越時空，印象奇異；
5‧世界品牌，投資上億，價廉物美，稱心如意。
真是：
桂林山水甲天下，陽朔堪稱甲桂林，
看了印象劉三姐，真心想做桂林人！

旅行社文化順口溜

一、旅行社經營管理

經營管理是根本，企業贏利不虧損；
計調工作內當家，外聯促銷樹開花；
財務管理是心臟，導遊服務是形象。

二、分工不合理現象

外聯買菜，計調洗菜，
導遊吃菜，老總洗碗洗筷。

三、外聯工作經驗談

學會營銷，素質提高，
外聯促銷，戒躁戒嬌，
深入市場，經驗增長，
學會總結，指導市場，
產品銷售，多方有路，
產品開發，吸引商家，
產品創新，市場細分，
產品定價，效益為大，
把握訊息，主動出擊，

藉機發展，搶占先機，
迎接挑戰，敢挑重擔，
趁勢發展，爭創第一。

四、外聯人員上門洽談業務經驗談

計劃在前，成竹在胸，
知己知彼，熟知客戶，
熱誠友好，坦陳相待，
言辭懇切，不卑不亢，
說明來意，期盼合作，
投其所好，重點明確，
把握時機，建立成效。

五、計調工作經驗談

計調工作，首先能坐，
事物繁多，細心來做，
制訂計劃，周到仔細，
搞好安排，井然有序，
採購調度，靈活有數，
處理問題，把握尺度，
廣交良緣，降低本錢，
積少成多，廣開財源，

落實計劃，注意變化，
確保質量，服務跟上，
掌控團隊，不怕勞累，
整理總結，分析特別，
配合外聯，做好宣傳，
協助管理，提高自己。

中國數字趣聞

一、中國之最

中國迄今發現的最早的人類——雲南元謀人

中華漢民族始祖陵——炎帝和黃帝陵

天下第一家——孔府

中國第一個海軍基地——劉公島

中國現存最古老的房屋建築——郭氏墓石祠

世界現存最大的宮殿建築群——故宮

中國最大的九龍壁——大同九龍壁

中國最大的帝王行宮——避暑山莊

中國最奇特的建築群——恆山懸空寺

中國最長的古城牆——明朝南京城牆

中國最小的城池——團城

最早最大的國際性城市——唐朝長安城

橋梁最多的城市——蘇州

中國保存最完好的古城——平遙古城

中國現存古代木構建築最多的省——山西

中國保存最完整的古代縣衙——內鄉縣衙

中國保存最多最完整的古民居群——皖南民居

世界一流的生土建築——閩西南土樓

中國最大的牌坊群——棠樾牌坊群

中國最大的壇廟建築群——天壇

中國最長的長城——萬里長城

世界最早的敞肩石拱橋——趙州橋

中國古代最著名的聯拱石橋——盧溝橋

中國最大的塔群建築——少林寺塔林

中國最大的木構古塔——應縣木塔

中國現存最早最完整的石塔——四門塔

中國最著名的仿林木結構磚塔——開封鐵塔

中國最大的皇帝陵墓群——明十三陵

中國年代最早保存最完整的懸棺墓葬——仙水岩崖墓
群

中國最大的家族墓地——孔林

中國出土文物最多的陵墓——秦陵兵馬俑

中國迄今發掘出的最早的女屍——馬王堆漢墓女屍

中國最大的殉馬墓群——臨淄殉馬坑

亞洲最大的恐龍化石——諾爾龍

中國最大的石窟——雲岡石窟

中國最高的經幢——趙州陀羅尼經幢

中國最大的武廟——解州關帝廟

中國最早的佛教寺院——白馬寺

中國最大的木雕佛——大悲金剛菩薩

最大的獨木雕立佛——邁達拉佛

中國現存最大的泥塑佛——獨樂寺觀音

最大的鍍金銅坐佛——強巴佛

手眼最多的石刻觀音——大足千手觀音

最大的室內臥佛——張掖大佛

二、中國 19 座最具魅力城市

最大氣的城市——北京

最古樸的城市——西安

最奢華的城市——上海

最女性化的城市——杭州

最精緻的城市——蘇州

最溫馨的城市——廈門

最男性的城市——大連

最富裕的城市——廣州

最悠閒的城市——成都

最具流動感的城市——武漢

最傷感的城市——南京

最浪漫的城市——珠海

最火爆的城市——重慶

最有慾望的城市——深圳

最具自然魅力的城市——桂林

最多美女的城市——重慶

最會做廣告的城市——昆明

最能說善道的城市——天津

最具東西文化交流色彩的城市——澳門

三、旅遊名勝「七十二」

北京關溝七十二景

北京故宮七十二口水井

北京故宮占地面積七十二萬平方公尺

北京故宮角樓計有七十二橫脊

北京天壇長廊共有七十二間

北京天壇祈年殿計有七十二脊

山東泰山歷史上先後有七十二個皇帝登封

北京濟南七十二泉

山東曲阜孔子七十二弟子

湖南洞庭湖君山由七十二座大小山峰組成

湖南衡山由七十二座山峰組成

河北承德避暑山莊內共有七十二景

陝西關中地區歷史上先後有七十二個皇帝下葬

江蘇太湖共有七十二座山峰

安徽黃山共有七十二座山峰

山西平遙古城牆共有七十二牆樓

元代帝王統治中國七十二年

廣州有黃花崗七十二烈士陵園

四、中國旅遊中的「四」

四大名樓：
岳陽樓、黃鶴樓、滕王閣、鸛雀樓

四大書院：
湖南嶽麓書院、江西白鹿洞書院、河南嵩陽書院、河南商丘應天書院

四大瀑布：
貴州黃果樹瀑布、吉林長白山瀑布、山西壺口瀑布、黑龍江吊水樓瀑布

四大名泉：
山東濟南趵突泉、江蘇鎮江中冷泉、浙江杭州虎跑泉、江蘇無錫惠山泉

四大鳥島：
青海省海西皮島、廣東省東沙島、遼寧大連百鳥島、山東車由島

四大石林：
雲南路南石林、浙江淳安石林、福建大湖石林、四川興文石林

四大名亭：
北京陶然亭、安徽醉翁亭、湖南愛晚亭、浙江蘭亭

四大菜系：
魯菜、川菜、粵菜、淮揚菜

四大名瓷：
江西景德鎮青瓷、福建青瓷、浙江白瓷、湖南釉下彩
瓷

四大長江名峽：
虎跳峽、瞿塘峽、巫峽、西陵峽

四大避暑勝地：
河北北戴河、江西廬山、河南雞公山、浙江莫干山

四大名園：
北京頤和園、承德避暑山莊、蘇州拙政園、蘇州留園

四大碑林：
陝西西安碑林、北京孔廟碑林、四川西昌地震碑林、
山東曲埠碑林

四大無字碑：

山東泰山秦代無字碑、陝西乾陵唐代無字碑、蘇州玄妙觀宋代無字碑、北京十三陵無字碑

四大醉石：

安徽黃山李太白醉石、湖北黃岡蘇東坡醉石、江西九江陶淵明醉石、福建福州戚繼光醉石

四大無梁殿：

北京天壇齋宮、北京靈谷寺、蘇州玄妙觀、山西永濟萬固寺

四大銅建築：

北京頤和園寶雲閣、雲南昆明金殿、湖北武當山金殿、山西五台山銅殿

四大古城牆：

陝西西安城牆、湖北荊州古城牆、山西平遙古城牆、遼寧興城古城牆

四大古石橋：

河北趙州橋、福建泉州洛陽橋、福建晉江安平橋、北京盧溝橋

四大宮殿：

北京故宮太和殿、山東曲阜孔廟大成殿、山東泰山天貺殿、山西大同華嚴寺大雄寶殿

四大回音壁：

北京天壇回音壁、四川潼南石蹬琴聲、山西永濟鶯鶯塔、河南郟縣蛤蟆塔

四大古觀象臺：

河南洛陽陽靈臺、河南登封觀星臺、河南商丘火星臺、北京古觀象臺

四大鐵塔：

廣州光孝寺鐵塔、湖北當陽玉泉寺鐵塔、山東濟寧崇覺寺鐵塔、山東聊城鐵塔

四大雙塔：

遼寧北鎮縣雙塔、寧夏銀川拜寺口雙塔、泉州開元寺雙塔、四川達縣真佛山雙塔

四大斜塔：

蘇州虎丘塔、四川南充白塔、遼寧綏中綏中塔、上海護珠塔

四大古塔：

河南登封崇嶽塔（磚質）、山西應縣佛宮塔（木質）、山東濟南四門塔（石質）、河南開封鐵塔（琉璃陶質）

四大金剛寶座塔：

呼和浩塔五塔寺五塔、北京正覺寺五塔、北京碧雲寺五塔、四川彭縣彭山五塔

四大領海：

渤海、黃海、東海、南海

四川盆地

中國四瀆：

長江、黃河、淮河、濟水

四大名鎮：

湖北漢口鎮、江西景德鎮、廣東佛山鎮、河南朱仙鎮

四大人口稠密區：

滬寧杭地區、珠江三角洲地區、成渝地區、京津地區

四大進藏公路：

青藏公路、滇藏公路、新藏公路、川藏公路

四大淡水湖：
鄱陽湖、洞庭湖、太湖、洪澤湖

新世紀四大工程：
西氣東送、西電東輸、南水北調、青藏鐵路

四大名觀：
陝西周至樓臺觀、江蘇蘇州玄妙觀、北京白雲觀、陝西芮城永樂宮

四大名塔：
河南登封嵩岳塔、杭州六合塔、西安大雁塔、山西應縣佛宮塔

四大佛教名山：
山西五台山、安徽九華山、浙江普陀山、四川峨眉山

四大道教名山：
江西龍虎山和三清山、四川青城山、湖北武當山

四大石窟：
甘肅敦煌莫高窟、甘肅天水麥積山石窟、河南洛陽石窟、陝西大同雲岡石窟

四大佛教叢林：

山東長清靈岩寺、江蘇南京棲霞寺、浙江天台國清寺、湖北當陽玉泉寺

四大名寺：

嵩山少林寺、洛陽白馬寺、泉州開元寺、杭州靈隱寺

四大名醫紀念地：

陝西耀縣藥王山孫思邈祠、河南南陽張仲景醫生祠、安徽亳州華佗庵、湖北蘄春李時珍墓

四大年畫之鄉：

天津楊柳青、山東濰坊、江蘇蘇州桃花塢、廣東佛山

初唐四傑：

王勃、駱賓王、楊炯、盧照鄰

宋代四大家：

蔡襄、蘇軾、黃庭堅、米芾

四大先祖紀念地：

山西臨汾堯帝廟、湖南寧遠舜帝陵、陝西黃陵黃帝陵、湖南炎陵縣炎帝陵

四大民間故事遊覽地：

河北山海關（孟姜女尋夫）、江蘇宜興（梁山伯與祝英台）、湖北荊州（牛郎織女）、杭州西湖（白蛇傳）

四大美女紀念地：

呼和浩特昭君墓、陝西興平楊貴妃墓、山西忻州貂禪故里、浙江紹興西施故里

清代四大名妓：

陳圓圓、小鳳仙、董小婉、賽金花

四大名硯：

廣東肇慶端硯、安徽歙縣歙硯、甘肅臨洮河硯、山西澄水澄泥硯

四大藥店：

北京同仁堂、杭州胡慶餘堂、漢口葉開泰、廣州陳李濟

四大藥都：

安徽亳州、河南禹州、河南輝州、河北安國

四大瓷都：

福建德化、江西景德鎮、湖南醴陵、河北唐山

四大名繡：

湖南湘繡、四川蜀繡、廣東粵繡、江蘇蘇繡

文房四寶：

浙江宜州湖筆、安徽亳州徽墨、安徽涇縣宣紙、安徽歙縣歙硯

黃山四絕：

溫泉、奇松、怪石、雲海

社會現象順口溜

（一）

過去村裡算盤響，村民大家淚汪汪，
交了租穀無口糧，賣兒賣女去逃荒；
共產黨來了歌聲響，村民大家喜洋洋，
年年豐收有餘糧，送兒送女上學堂；
如今村裡電腦響，村民大家數錢忙，
科學致富奪高產，送兒送女去留洋。

（二）過去農村

村長哨響就上工，到了田裡磨洋工，收工哨響打衝鋒，計起工分亂鬧哄。

半年小菜半年糧，補疤衣裳加茅房；養牛為耕田，養豬為過年，養雞生蛋換點油鹽錢。

（三）現在農村

田地分到戶，勤勞能致富，科學奪高產，生活邁大步。

看彩電，聽三洋，坐沙發，睡軟床，騎摩托，蓋樓房，大把票子存銀行。

村看村來戶看戶，村民富過村幹部，共同致富奔小康，黨的政策對了路。

（四）飲酒歌

喝酒不喝醉，不如回家睡；何況這是酒，不是敵敵畏。人生難得幾回醉，要喝一定要到位。

（五）飲酒歌

茅台酒，國宴酒，天機莫露懷中有；
五糧液，送親戚，麻煩不煩別客氣；
酒鬼酒，文化酒，喝了精神好抖擻；
劍南春，古井貢，朋友之間也相送。

（六）生活變化

50 年代腳踏車，60 年代坐拖拉，70 年代坐沙發，80 年代伏爾加，90 年代桑塔納。

（七）跨時代的愛情

六十年代並肩走，七十年代手拉手，八十年代把腰摟，九十年代口對口。

（八）抽菸趣談

抽著阿詩瑪，辦事處處有人卡；
抽著紅雙喜，請客送禮靠自己；
抽著紅塔山，小車接送上下班；
抽著三個五，吃喝嫖賭又跳舞；
抽著芙蓉王，洗腳桑拿又上床；
抽著大中華，你想幹啥就幹啥。

（九）錢的忠告

勞動的錢，使你幸福坦然；
援助的錢，使你感到溫暖；
集資的錢，使你力量無限；
獎勵的錢，使你加倍實幹；
積蓄的錢，使你珍視勤奮；
賀喜的錢，使你加倍償還；
恩賜的錢，使你變成懶漢；
偷來的錢，使你膽顫心寒；
受賄的錢，使你貪得無厭；
挪用的錢，使你有借難還。

（十）旅遊團餐按標準配方

高標準山珍海味甲魚湯，
中標準雞鴨魚肉三鮮湯，
低標準白菜蘿蔔豆腐湯。

（十一）打工苦

千里迢迢來打工，到了年底一場空；
賺錢不夠自己花，根本無錢寄回家。

（十二）影響全家

一人幹銀行，全家跟著忙；
一人幹保險，全家不要臉；
一人玩股票，全家跟著跳；
一人玩電腦，全家沒頭腦。

（十三）小費對答

男：萬水千山總是情，不給小費行不行；
女：人間哪有真情在，賺得一塊是一塊。
男：萬水千山總是情，不給小費行不行；
女：灑向人間都是愛，先生千萬別耍賴。
男：萬水千山總是情，不給小費行不行；
女：萬里長城永不倒，小費一分不能少。

（十四）某些企業總經理的一天

八點開會九點到，隨後胡亂作報告；
會後開車往外走，走到餐廳就喝酒；
下班車回人不回，找個小祕陪一陪；
半夜三更回家睡，對著老婆直喊累。

（十五）大丈夫的「三從」「四得」

太太出門要跟從，太太命令要服從，太太講錯要盲從；
太太化妝要等得，太太生日要記得；太太打罵要忍得，
太太花錢要捨得。

（十六）社會怪現象

無法無天暴發戶，不三不四萬元戶，
老老實實困難戶，名聲顯赫稱大戶。
一等美女漂洋過海，二等美女深圳珠海，
三等美女從此下海，四等美女留在上海。
錢多事少離家近，位高權重責任輕；
睡覺睡到自然醒，麻將搓到手抽筋。

（十七）上海人

寧要市區一張床，不要浦東一套房；
每天清早上班去，急死自己爹和娘。

（十八）如今影劇界

日本電視嘮嘮叨叨，香港電視打打鬧鬧；
美國電視飛機大砲，法國電視摟摟抱抱；
臺灣電視哭哭笑笑，大陸電視唱唱跳跳。

（十九）

一十七八，清華北大；

二十七八，電大夜大；

三十七八，等待提拔；

四十七八，累死白搭；

五十七八，等待打發；

六十七八，養鳥養花。

（二十）人生座右銘

喝酒不醉方為高，遇色不亂逞英豪；

不義之財君莫取，忍氣饒人禍自清。

別人騎馬我騎驢，上下思量總不如；

回頭看見趕牛車，比上不足下有餘。

人生就像一場戲，有緣千里來相聚；

別人生氣我不氣，氣出病來無人替。

難得有人想到我，就當是我有福氣，

心底無私天地寬，人生快樂又如意。

（二十一）各年代選婿十大條件

七八十年代：
一套家具，二老歸西，
三轉一響，市內工作，
五官端正，六親不認，
七百元錢，八面玲瓏，
酒菸不沾，十分愛我。

九十年代：
一個套房帶沙發，二老津貼任夠花，
三轉一響帶咔嚓，四季毛料帶塊疤，
五官端正身體好，六親不認養我媽，
七千月薪帶附加，八面玲瓏會說話，
酒肉不斷生活好，十分滿意我當家。

新世紀：
一部電腦上了網，二老的公司名聲響，
三房兩廳帶兩衛，四有新人常得獎，
五官端正像明星，六位存款月月漲，
七品官位做得上，生辰八字好運暢，
久居國外好修養，十全十美讓我想。

（二十二）六等男人

一等男人家外有家，二等男人家外有花；
三等男人花中有家，四等男人下班回家；
五等男人妻不在家，六等男人無妻無家。

（二十三）現在的學生

現代學生真糟糕，愛哭愛笑還愛鬧；
天天上課都遲到，遲到也不喊報告；
考試作弊有絕招，又能偷看又能抄；
個個都像韋小寶，捉弄老師有技巧。

（二十四）現在的老師

現代老師武藝高，個個都會扔「飛鏢」；
教學更是有法寶，不是作業就是考；
班裡紀律真是好，不能說話不能笑；
學生膽敢大聲叫，馬上叫他父母到。

（二十五）五勸郎君沒賭博

一勸郎君莫賭博，賭博場上是非多，
宜將醒眼看醉人，哪個賭漢好結果；
二勸郎君莫賭博，賭博輸贏實難說，
不義之財君莫取，勞動致富快活多；
三勸郎君莫賭博，傷神勞心受折磨，
一心想發混水財，吃不香來睡不著；
四勸郎君莫賭博，害兒害女害老婆，
生產生活無心顧，柴米油鹽無著落；
五勸郎君莫賭博，傷風敗俗人厭惡，
東拉西騙無人理，誰不背後指腦殼。

（二十六）工作職位歌

工作在外交部，出國如散步；
工作在宣傳部，不易犯錯誤；
工作在組織部，年年有進步；
工作在統戰部，處處受照顧；
工作在商業部，發財又致富；
工作在外貿部，準成大款戶；
工作在教育部，學歷有出路；
工作在鐵道部，出門坐臥鋪。

（二十六）八面玲瓏者之言論準則

對上級甜言蜜語，對輿論豪言壯語，
對外賓花言巧語，對群眾謊言假語，
對同事流言蜚語，對下屬狂言惡語，
對情婦溫言細語，對自己胡言亂語。

（二十七）現在社會時髦說法

如今的夥伴稱「哥們」，如今的官員叫「老闆」，
滿城的女子稱「小姐」，滿街的商販叫「大款」，
沖澡就叫「洗桑拿」，理髮的就叫「做保健」，
公款吃喝叫「座談」，勁歌狂舞叫「休閒」，
烈酒猛醉叫「開心」，麻友相約去「上班」，
打麻將叫「築長城」，玩撲克叫「學文件」，
領導退休叫「下課」，上司的意見叫「指示」，
下面的意見叫「刁難」，掛名進修叫「充電」，
混張文憑叫「包裝」，工作失誤叫「交學費」，
超前消費叫「作貢獻」，水貨降價叫「放血」，
坑人發財叫「搶灘」，送禮行賄叫「活動」，
拉幫結派叫「公關」，人有外遇叫「浪漫」，
人講原則叫「傻蛋」，夫妻相守叫「保守」，
公眾表現叫「獻醜」，吃飯結帳叫「買單」，
結交官商叫「高攀」。

（二十八）人物漫畫

頭大脖子有點粗，不是老總是伙夫；
五官端正脖子短，不是推銷是老闆；
衣服常換又常洗，不是老闆是經理；
平時愛笑又愛鬧，不是局長是科長。

（二十九）《勸世歌》

人生八十老來少，先除少年後除老；
中間光景不多時，更是炎涼與煩惱；
朝裡有官做不盡，世上錢多賺不完；
官大錢多憂慮多，生活快樂勝做皇。
有志者，事竟成，破釜沉舟，百二秦川終屬楚；
苦心人，天不負，臥薪嘗膽，三千越甲可吞吳。
人生兩大寶，雙手與大腦；
用腦不用手，容易被打倒；
用手不用腦，飯也吃不飽；
手腦都會用，這樣才是好。

（三十）司機的怨言

手掌掌心兩個窩，天天開車忙奔波；
賺錢的日子少，辛苦的日子多。

（三十一）混得好壞標準

男人混得好，頭髮朝後倒；
男人混得差，頭髮朝前趴；
女人混得好，衣服穿得少；
女人混得差，穿得像個老大媽。

（三十二）現代「美學」觀點

不論眼睛有沒病，一色都帶太陽鏡；
不論皮膚粗與細，一煞費苦心都抹增白蜜；
不論來自哪個洋，一色頭髮變焦黃；
不論男人和女人，一色褲子前開門；
不論哪個年齡段，一色衣服有花樣。

（三十三）如今青年人

年齡是個寶，文憑不可少，
實幹最重要，德才做參考。

中國旅遊名城名勝

北京

中國心臟，萬眾嚮往。
山河壯麗，環境優越。
歷史悠久，文化燦爛。
古都巨變，氣象萬千。
新的北京，新的奧運。

天津

直轄之市，沿海城市。
文化名城，四季分明。
環境優美，人情味濃。
小吃聞名，種類繁多。
天津快板，家喻戶曉。

上海

國際都市，直轄之市。
東方明珠，發展奇蹟。
改革開放，巨大變樣。
十里洋場，創造輝煌。
上海人民，能幹精明。

重慶

霧都山城，中央直轄。
山高坡陡，行路難爬。
長江彙集，環境為佳。
人口密集，工業發達。
名勝古蹟，光耀中華。

曲阜

歷史悠久，文化發達。
東方文化，堪稱中心。
孔孟之鄉，詩書之地。
禮儀之邦，著稱於世。
古蹟甚多，旅遊勝地。

蘇州

太湖之濱，遊覽勝地。
園林城市，絲綢之城。
水鄉澤國，橋梁眾多。
文化名城，人傑地靈。
上有天堂，下有蘇杭。

杭州

上有天堂，下有蘇杭。
西湖美景，古已名揚。
名勝古蹟，俯拾皆是。
茶葉絲綢，供不應求。
杭州美女，中國一流。

成都

四川省會，又稱「蓉城」。
溫暖濕潤，四季分明。
歷史悠久，文化豐厚。
名勝古蹟，吸引遊民。
民族風情，異彩紛呈。

南京

六朝古都，虎踞龍盤。
六朝金粉，十里秦淮。
文化名城，古稱金陵。
中華民國，選此定都。
風光旖旎，文物眾多。

廣州

廣東省會，別稱羊城。
風光旖旎，又名花城。
文化古城，革命先行。
出口貿易，經濟發達。
吃在廣州，中外聞名。

黃山

著名景區，安徽南部。
山勢雄偉，氣勢磅礴。
奇峰摩天，青松罕見。
自然文化，雙重遺產。
恢復志街，黃山興城。

桂林

天下山水，馳名中外。
山多洞奇，風景秀麗。
降水豐沛，四季分明。
文化古城，旅遊名城。
城市發展，旅遊先行。

西安

陝西省會，八朝古都。
文化古城，世界著名。
文物古蹟，種類眾多。
旅遊資源，得天獨厚。
秦兵馬俑，世界奇蹟。

昆明

氣候宜人，四季如春。
雲南省會，天然花園。
民族眾多，異彩紛呈。
景觀薈萃，旅遊名城。
世界園藝，增光添彩。

大理

大治大理，文化名城。
氣候溫暖，降水豐沛。
歷史悠久，文化燦爛。
蒼山雄偉，洱海秀麗
白族民居，建築典雅。

麗江

乾濕（季）分明，日照充足。
納西族人，實為眾多。
東巴文化，世界中心。
旅遊資源，豐富多彩。
玉龍雪山，添姿添彩。

廈門

重要港口，著名僑鄉。
氣候宜人，四季常青。
風景秀麗，海上花園。

武漢

三城之市，九省通衢。
四季分明，夏季炎熱。
歷史悠久，地理優越。
景色優美，資源豐富。
名勝古蹟，吸引遊客。

延吉

勝產黃菸，故稱「菸集」。
春秋多風，夏短涼爽。
冬冷且長，冰霧茫茫。
盛產人參，暢銷全國。
歌舞之鄉，令人快活。

景德鎮

文化名城，北宋命名。
四季分明，雨量充沛。
水陸發達，交通便利。
瓷器馳名，歷史悠久。
瓷器之都，文化古志。

大連

地處遼東，兩面林海。
風景優美，氣候宜人。
對外貿易，較早開放。
漁業基地，蘋果產區。
北方旅遊，療養勝地。

瀋陽

冬季寒冷，夏季涼爽。
文化名城，歷史悠久。
遼寧省會，工業重地。
較多名勝，眾多古蹟。
旅遊興旺，吸引遊客。

嘉峪關

甘肅西北，古名酒泉。
少雨多風，冬寒夏熱。
礦產豐富，發展鋼鐵。
絲綢之路，交通要衝。
天下雄關，旅遊勝地。

哈爾濱

松遼平原，松花江畔。
冬寒漫長，夏季多雨。
天時地利，銀裝素裹。
冰雕馳名，吸引遊客。
城市建築，獨具特色。

丹東

抗美援朝，交通要地。
鴨綠江畔，邊境之城。
河隔朝鮮，開放貿易。
風景名勝，風光迷人。
碧水幽幽，群巒疊嶂。

敦煌

甘肅西北，河西之西。
文化名城，古誌藝術。
絲綢之路，列為重鎮。
地域遼闊，經濟繁榮。
壁畫雕塑，馳名中外。

呼倫貝爾

歷史古城，清代築城。
冬寒夏涼，四季分明。
草原遼闊，清水湖泊。
畜牧發達，牛羊成群。
藍天白雲，景色如畫。

澳門

三面環海，景色旖旎。
城市建築，中西合璧。
自由貿易，天時地利。
發展經濟，四大支柱。
旅遊興旺，一年四季。

廬山

九江市南，鄱陽湖東。
雲海絕壁，瀑布聞名。
谷深峰險，山勢雄奇。
夏冬兩季，景色極佳。
避暑勝地，令人心爽。

神農架

湖北西部，四川相鄰。
遠古神農，搭架採藥。
遍嚐百草，故而得名。
千峰萬壑，人跡罕至。
動植物多，世界稀有。

張家界

湖南西北，武陵山莊。
氣候溫暖，降水豐沛。
冬寒期短，夏無酷暑。
旅遊資源，極其豐富。
洞泉溪瀑，比比皆是。

長沙

湖南省會，歷史名城。
氣候溫暖，四季分明。
四大米市，湘繡聞名。
文化豐富，佛人輩出。
英雄城市，風景秀麗。

岳陽

北濱長江，南抱洞庭。
氣候濕潤，四季分明。
魚米之鄉，資源豐富。
名山名水，名樓名文。
歷史悠久，古已聞名。

武夷山

崇山峻嶺，安樂吉祥。
丹霞奇觀，天下一絕。
黃山之奇，桂林之秀。
西湖之美，泰山之雄。
碧水丹心，天然畫卷。

泉州

福建東南，著名僑鄉。
海上絲綢，歷史悠久。
濕潤多雨，四季常青。
山川秀麗，景色宜人。
文物古蹟，星羅棋布。

福州

福建省會，文化名城。
雨量充沛，四季常青。
魚米之鄉，花果之鄉。
依山傍水，氣候宜人。
名勝溫泉，處處紛現。

遵義

歷史名城，革命聖地。
無偏無陂，遵王之義。
氣候溫和，名酒之鄉。
大婁山中，峰嶺摩天。
瀑布磅礴，水聲震天。

安順

貴州偏西，文明古城。
氣候溫和，陰天較多。
大黃果樹，中國第一。
龍宮奇洞，中國之最。
織金巖洞，溶洞景觀。

貴陽

貴州省會，第二春城。
山青水綠，兩熱同期。
山川秀麗，氣候宜人。
旅遊資源，極為豐富。
民俗風情，多姿多彩。

西雙版納

邊疆城鎮，對外開放。
日照充足，降水豐沛。
熱帶植物，生長茂盛。
民族風情，獨具特色。
景觀秀麗，吸引遊客。

瑞麗

邊境口岸，南亞門戶。
大型邊貿，物質豐富。
氣候宜人，多雨多霧。
竹木蒼翠，四季花開。
風光美麗，多動植物。

西昌

衛星發射，最佳窗口。
晝間烈日，夜間皓月。
瀘沽湖畔，群山環抱。
美麗寧靜，景色如畫。
摩梭族人，母系氏族。

峨眉山

峨眉山區，佛教名山。
自然景觀，奇觀天數。
日出雲海，佛光晚霞。
人文景觀，古廟林立。
景色秀麗，稱秀天下。

樂山

地處樂山，古稱嘉州。
氣候溫和，四季分明。
水遠伏越，水電基地。
旅遊資源，得天獨厚。
樂山大佛，世界遺蹟。

長江三峽

長江峽谷，水道為主。
地形險峻，風光綺麗。
氣勢磅礡，眾多古蹟。
沿岸群峰，景象萬千。
長江支流，景觀獨特。

九寨溝

自然生態，世界遺蹟。
山光水色，極為獨特。
動植物多，主要特色。
翠海飛瀑，彩林學峰。
交相輝映，童話世界。

都江堰

都江堰古，青城山幽。
旅遊城市，歷史悠久。
奉蜀李冰，主持修建。
設計精巧，成龍配套。
灌溉良田，造福民眾。

開封

歷史名城，七朝古都。
古蹟眾多，文化獨特。
繁華景象，宋代描繪。
開封鐵塔，堪稱珍品。
旅遊資源，享譽國外。

深圳

經濟特區，開放窗口。
南部沿海，天時地利。
新建景點，新奇特美。
錦繡中華，民俗文化。
時代特色，旅遊奇葩。

珠海

相連澳門，珠江口岸。
經濟特區，進出口岸。
氣候宜人，空氣清新。
依山傍海，環境清幽。
圓明新園，壯觀奇特。

洛陽

九朝古都，歷史名城。
洛陽牡丹，國色天香。
洛陽三彩，渾厚高雅。
文化豐厚，藝海明珠。
龍門石窟，世界遺產。

三亞

海濱城市，環境優美。
氣候宜人，避寒勝地。
海水潔淨，空氣清新。
沙灘美麗，陽光充足。
四季無霜，盛產瓜果。

承德

歷史名城，舊稱熱河。
冬寒夏涼，避暑勝地。
避暑山莊，特色建築。
名勝古蹟，遙相呼應。
山巒峻秀，森林茂密。

青島

歷史名城，山東青島。
夏季涼爽，氣候宜人。
港口城市，世界著名。
避暑旅遊，休閒勝地。
名山秀水，人間天賜。

雁蕩山風景區
峰湖相映，潭瀑相疊。
岩洞相連，幽谷原石。
秀湖飛瀑，東南第一。
行旅如雲，名人眾多。
摩崖石刻，文史寶庫

汕頭

陽光充足，雨水豐沛。
氣候宜人，環境清幽。
著名僑鄉，人才輩出。
對外門戶，經濟發達。
海濱城市，風景秀麗。

千島湖

島嶼逾千，四季常青。
冬暖夏涼，避暑勝地。
重山峻嶺，環抱屏峙。
湖岸風景，協調極佳。
自然人文，交相輝映。

鎮江

歷史悠久，文化名城。
三面環山，一面臨江。
四季分明，變化顯著。
真山真水，雄秀綺麗。
民間傳說，萬古流芳。

秦皇島

開放城市，旅遊之城。
北依燕山，南臨渤海。
海濱迷人，氣候宜人。
沙軟潮平，水清風爽。
條件優越，避暑勝地。

張家口

長城關隘，京師門戶。
冬季寒冷，夏季涼爽。
宣化古城，宏偉壯觀。
中都草原，水草豐美。
天高地闊，遊獵之地。

大同

歷史名城，文物頗多。
三面環山，四季多風。
雲岡石窟，佛像最大。
懸空古寺，保存較好。
應縣木塔，木質結構。

呼和浩特

塞外名城，內蒙首府。
畜牧發達，毛紡基地。
旅遊資源，獨具特色。
昭君古墓，回想西漢。
五當昭寺，依山而建。
草原賽馬，充滿風情。

五台山

佛教名山，文殊道場。
五峰高聳，峰頂平地。
氣溫較低，植被豐富。
東漢開始，修建寺廟。
禪院著名，古寺眾多。

太原

山西省會，文化古城。
三面環山，中為平原。
炎熱多魚，寒冷乾燥。
名勝古蹟，實為教多。
革命遺址，永放光芒。

平遙

平遙古城，文化名城。
山西中部，太原南端。
古代城牆，古代民居。
風格古樸，做工考究。
馳名中外，世界遺產。

無錫

太湖之濱，江南名城
地勢平坦，氣候溫和。
太湖景區，天然山水。
蠡園梅園，景色迷人。
靈山大佛，神州最大。

常州

江蘇南部，滬寧中點。
物產豐富，魚米之鄉。
氣候溫和，雨量適中。
旅遊資源，風格獨特。
名勝古蹟，寺塔府墓。

揚州

蘇北水陸，交通樞紐。
商業發達，人文薈萃。
名勝古蹟，現存大批。
瘦西湖面，秀似西湖。
揚州八怪，畫壇人傑。

連雲港

依山傍海，平原山區。
氣候溫潤，四季分明。
海鹽基地，交通便利。
山海勝景，略顯奇觀。
淮口巨鎮，東南名鎮。

合肥

園林城市，全國聞名。
科技基地，全國重點。
安徽省會，歷史悠久。
氣候宜人，景色秀麗。
旅遊城市，資源豐富。

蕪湖

江南古城，米市之首。
地卑蓄水，而生蕪藻。
溫暖濕潤，四季分明。
交通樞紐，貿易港口。
皖南旅遊，重要門戶。

九華山

佛教名山，地藏道場。
奇峰怪石，潭谷洞府。
古樹泉瀑，翠竹花草。
古剎名居，特色各異。
肉身大佛，名揚海外。

普陀山

佛教名山，觀音道場。
舟山之東，海岸綿長。
海島風光，文化悠久。
牌坊碑刻，遍布全山。
殿閣廊坊，古色古香。

寧波

海定波寧，港口著稱。
氣候溫和，地貌多樣。
文物之都，名符其實。
旅遊資源，豐富多彩。
湖寺泉山，風格各異。

金華

百工之鄉，手工發達。
金華火腿，古已有名。
名勝古蹟，實為較多。
雙龍景區，先賢多遊。
仙都景區，山水神秀。

肇慶

歷史名城，旅遊勝地。
降水豐沛，四季宜人。
九龍寶鼎，世上之最。
七星巖洞，洞穴幽深。
鼎湖山景，山奇水秀。

惠州

魚米之鄉，交通要衝。
氣候溫和，雨量充沛。
文化名城，歷史悠久。
旅遊興盛，名勝眾多。
惠州西湖，嶺南第一。

韶關

綠色寶庫，金屬之鄉。
文明古城，歷史悠久。
粵湘贛省，交通樞紐。
丹霞地貌，世界代表。
自然風貌，無比優美。

海口

海濱城市，環境優美。
興隆溫泉，山明水秀。
萬泉河邊，椰林景觀。
五公古祠，紀念名臣。
瓊臺書院，吸引遊客。

南寧

廣西省會，群山環抱。
夏長冬短，降水豐沛。
綠色城市，樹木蔥翠。
德天瀑布，蔚為壯觀。
依嶺巖洞，堪稱奇觀。

北海

南珠之鄉，舉世聞名。
三面環海，夏長冬短。
旅遊城市，環境優美。
北海銀灘，天然浴場。
潿洲孤島，礁怪巖奇。

寶雞

建於唐代，歷史悠久。
四季分明，雨熱同期。
工業重鎮，交通樞紐。
仰韶遺址，名震中外。
對外開放，旅遊勝地。

天水

天河注水，傳說得名。
空氣濕潤，日照充足。
文化古老，眾多古蹟。
寺廟石窟，東方藝術。
麥積煙雲，奇妙景觀。

銀川

寧夏首府，歷史名城。
冬寒夏短，氣候乾旱。
回族聚多，獨具特色。
文化遺址，較多景區。
西夏王陵，東方神奇。

華山

五嶽之一，奇險天下。
遊覽勝地，道教勝地。
人文自然，渾然一體。
廟宇樓臺，古樸典雅。
奇險雄美，景觀遍地。

運城

古老城市，旅遊城市。
以鹽設城，國寶之譽。
氣候乾燥，四季分明。
運城解外，關羽原籍。
永樂古宮，壁畫傑作。

鄭州

河南省會，古老城市。
交通樞紐，商業都市。
文物古蹟，豐富多彩。
商城遺址，瓷器最早。
城隍古廟，文物珍貴。

黃陵

護牆牌樓，相圍四周。
古柏參天，沮水環繞。
大殿樹重，莊嚴肅穆。
海外同胞，尋根至次。
古代皇帝，中華先祖。

延安

文化名城，革命聖地。
冬寒夏暑，四季分明。
革命舊址，教育基地。
唐代寶塔，聖地象徵。
文物眾多，風景秀麗。

荊州

歷史悠久，唐代所建。
城牆圍砌，巍峨壯觀。
保存完好，古色古香。
三楚名鎮，文化中心。
古蹟眾多，吸引遊客。

武當山

道教名山，旅遊勝地。
四季風景，各具特色。
山勢峻拔，溪澗曲折。
野生植物，種類繁多。
古建築群，保存完好。

南昌

江西省會，鄱陽湖濱。
四季分明，夏季火爐。
物華天寶，人傑地靈。
滕王閣序，古城揚名。
南昌起義，英雄城市。

井岡山

氣候濕潤，四季分明。
雨水充沛，霧日較多。
革命搖籃，革命勝蹟。
高山田園，植物茂密。
景觀獨特，自然美麗。

長春

吉林省會，松遼平原。
工業發達，汽車基地。
市區整潔，風景秀麗。
塞外春城，林木蔥翠。
群山環抱，遊覽勝地。

泰山

五嶽之首，旅遊城市。
古蹟眾多，吸引遊客。
山勢磅礡，植被茂盛。
歷代帝王，封禪之地。
殿宇寺院，可數甚多。

濟南

山東省會，文化名城。
氣候溫和，四季分明。
泉流豐富，泉城之稱。
四面荷花，三面楊柳。
一城山色，半城江湖。

蘭州

甘肅省會，瓜果之城。
乾燥少雨，冬寒夏暑。
古蹟眾多，旅遊勝地。
黃河鐵橋，堅固美觀。
拉蔔楞寺，佛教古寺。

文化故事

一、鄭板橋趕賊

細雨濛濛夜色沉，梁上君子進家門；
腹中存書千萬卷，床頭金銀無半文；
出門莫驚黃尾犬，越牆莫碰君子盆；
天寒不及披衣送，趁著月色回家門。

二、縣官斷案（兄弟拾得錢財糾紛案）

老大：茅舍見青天，家裡斷炊煙，
日無隔夜米，老鼠不沾邊。
老二：大地是我屋，月光當蠟燭，
我蓋的是肚皮，墊的是脊背骨。
縣官：千里來做官，為的是貪財，
這麼多錢不要，你說我憨不憨。

三、《三國演義》中魯肅以詩息干戈

周瑜：有水念溪，無水也念奚，去掉溪邊水，加鳥變
成雞，得志的貓兒雄過虎，落毛的鳳凰不如雞。
孔明：有木念棋，無木也念其，去掉棋邊木，加欠便
成欺，龍遊淺水遭蝦戲，虎落平原被犬欺。

魯肅：有水念湘，無水也念相，去掉湘邊水，加雨便成霜，各人自掃門前雪，莫管他人瓦上霜。

周瑜：有目念瞅，無目也念醜，去掉瞅邊目，加女變成妞，隆中女子生得醜，百里難挑一個妞。

孔明：有木念橋，無木也念喬，去掉橋邊木，加女便成嬌，江東美女屬二嬌，難護銅雀鎖小嬌。

魯肅：有木念槽，無木也念曹，去掉槽邊木，加米便成糟，今日之事在滅曹，二虎相爭便為糟。

四、劉墉智鬥和珅

乾隆四十六年，劉墉從湖南巡撫一任上次京，與和珅同在朝中為官。當時，和珅仗著有乾隆帝撐腰，在朝中作威作福、飛揚拔扈。為了保住頭上的烏紗帽，大臣們紛紛趨附於和珅，但劉墉、董潔、紀昀、鐵保等大臣始終堅持正義，不肯向和珅屈服，這自然引起和珅的憎恨，於是和珅千方百計地為難這些大臣。一次，乾隆帝想讓劉墉做吏部侍郎。和珅心想，吏部負責銓選考核天下官吏，極其重要，而劉墉又不為自己所用，任吏部侍郎後必然對他有所牽絆，於是便以劉墉個子矮小、面貌醜陋、背部有「駝峰」、有礙國體為由，試圖使乾隆帝打消任劉墉為吏部侍郎的念頭。但劉墉立刻以東晉陶淵明為例進行反駁，他說：「和大人說得不對，古代就有眼斜貌醜的人在朝為官，而且為官清正廉明，流芳百世的有五柳先生陶淵明。至於陶淵明

究竟是否眼斜貌醜，可以從『採菊東籬下，悠然見南山』這句詩中得出結論。試問，若非眼斜，陶淵明又如何能在東籬採菊卻望見南山呢？」一席話，引得在場眾人捧腹大笑，連乾隆也誇讚他才思敏捷，但和珅卻進一步刁難劉墉，要他在金鑾殿以「駝背」為題吟詩，以證明可以擔負起吏部侍郎這一重任。和珅本以為這下可以難住劉墉，誰知劉墉出口成章：

背駝負乾坤，胸高滿經論；
一眼辨忠奸，單腿跳龍門；
丹心扶社稷，塗腦謝皇恩；
以貌取材者，豈是賢德人。

劉墉不但解了和珅難題，而且在詩中隱晦諷刺了和珅，使和珅搬起石頭砸了自己的腳，本想阻止劉墉當吏部侍郎，卻使劉墉不但得到了皇上的賞識，穩獲吏部侍郎一職，而且使自己在皇上和眾大臣面前丟了臉。

五、紀曉嵐巧聯鬥老太監

老太監：小翰林 穿冬衣 持夏扇 一部春秋可讀否
紀曉嵐：老總管 生南方 來北地 你的東西還在嗎

六、男人分段

男人二十歲叫奔騰；男人三十歲叫日立；男人四十歲叫正大；男人五十歲叫松下；男人六十歲叫微軟；男人七十歲叫聯想。

七、四大名著說話

西遊記，說神話；紅樓夢，說情話；
三國演義，說謊話；水滸傳，說廢話。

八、登山歌

登山一馬當先，豈敢冒充少年；
唯恐一人落後，所以勇往直前。

附 錄

一、中國各地名勝、名人、名品

1・北京

名勝：八達嶺長城、故宮、周口店北京猿人遺址、天壇、頤和園、天安門廣場、北海、景山、明十三陵、雍和宮、世界公園、中關村科技園區、王府井、世紀壇、胡同遊

名人：魯迅故居、宋慶齡故居、郭沫若故居、梅蘭芳紀念館、老舍故居、徐悲鴻故居、曹雪芹故居、茅盾故居

名品：京劇、老舍茶館、烤鴨、涮羊肉、豆汁、臭豆腐、果脯、茯苓夾餅、同仁堂、牙雕、景泰藍

2・上海

名勝：豫園、玉佛寺、龍華寺、浦東、楊浦大橋、一大會址、外灘、上海博物館、東方明珠、上海大世界

名人：孫中山、魯迅、宋慶齡、趙丹、白楊、謝晉、巴金、劉海粟、余秋雨

名品：南京路商場的衣服、皮鞋，豫園商場犁膏糖、五香豆、點心，上海幫菜

3．天津

名勝：水上公園、古文化街、廣東會館、寧園、南市食品街、黃崖關長城、大沽口炮臺、大悲院、盤山、獨樂寺

名人：泥人張、風箏魏、馬三立、馮鞏

名品：小站米、狗不理包子、大麻花、鍋貼、鍋巴菜、果仁、炸糕

4．重慶

名勝：紅巖村革命紀念館、大足石刻、歌樂山烈士陵園、長江三峽、枇杷山公園、南溫泉公園、寧河小三峽

名人：重慶談判時的毛澤東、周恩來、張治中

名品：柑橘、重慶沱茶、漆器、藥材（天麻、貝母、蟲草、杜仲）、火鍋、嘉陵江牌摩托車

5．江蘇

名勝：中山陵、雨花台、夫子廟、金山廟、瘦西湖天寧寺、太湖、三國城、虎丘山、拙政園、寒山寺、周恩來故居、雲龍山、花果山

名人：鑑真和尚、史可法、周恩來、江澤民、吳承恩、馬可波羅

名品：南京板鴨、鹽水鴨、太倉肉鬆、蘇州刺繡、無錫泥人、肉骨頭、揚州糕點、淮揚菜、鎮江香辣、宜興陶壺、碧螺春

6．廣東

名勝：白雲山、黃花崗、廣交會、花市、越繡公園、佛山公園、肇慶七星岩、韶關丹霞山、深圳錦繡中華、中國民俗文化村、世界之窗、佛山

名人：孫中山、冼星海、康有為、宋慶齡、廖仲愷、陳香梅、彭湃、李政道

名品：四大名果（香蕉、荔枝、菠蘿、甘蔗），佛山陶器、牙雕，東莞煙火，廣東、潮州餐飲，肇慶草蓆、端硯

7‧河南

名勝：黃河遊覽區、龍亭、「二七」紀念館、龍門石窟、白馬寺、關林、石窟寺、杜甫故里、宋都一條街、宋陵、殷墟、少林寺

名人：莊子、杜甫、包公、張仲景、張衡、袁世凱、白居易、花木蘭、常香玉、岳飛

名品：唐三彩、宮燈、仿青銅製品、牡丹、黃河禮遇、新鄭大棗、汴繡、開封小吃、信陽毛尖

8‧河北

名勝：承德避暑山莊、外八廟、清東陵、清西陵、北戴河、山海關、白洋澱、野三坡、趙州橋、滄州鐵獅子、白求恩墓、柯棣華墓

名人：李大釗、狼牙山五壯士、乾隆、孟姜女、張飛、荊軻、祖沖之、馬本齋

名品：宣化葡萄酒、雪花梨、獼猴桃（奇異果）、山楂、冬棗

9 · 山西

名勝：北嶽恆山、佛教名山五台山、雲岡石窟、壺口瀑布、晉祠、應縣木塔、平遙古城、堯廟、丁村民俗博物館、華嚴寺、大禹渡

名人：閻錫山、呂洞賓、司馬光、柳宗元、霍去病、衛青、郭蘭英、陳永貴、郭鳳英

名品：煤炭、汾酒、竹葉青、陳醋、平定沙鍋

10 · 山東

名勝：泰山、孔廟、孔林、孔府、趵突泉、嶗山、蓬萊閣、岱廟、泉城噴泉

名人：孔子、李清照、孔尚任、戚繼光、丁汝昌、鄧世昌、蒲松齡、辛棄疾、孟子、張瑞敏、丁肇中

名品：濰坊風箏、楊家埠木版畫、青島啤酒、青島海爾電器、山東阿膠、煎餅、大蔥

11．浙江

名勝：杭州西湖、靈隱寺、嶽廟、紹興東湖、蘭亭、魯迅故居、周恩來故居、天一閣、普陀山、奉化蔣氏故里、千島湖、富春江、南湖

名人：魯迅、周恩來、秋瑾、包玉剛、蔡元培、蔣介石、蔣經國

名品：龍井、扇子、絲綢、張小泉剪刀、金華火腿、越劇、紹興黃酒、茴香豆、寧波草蓆

12．安徽

名勝：九華山、黃山、歙縣石坊及明清建築、鳳陽明中都城、明皇陵、包公祠

名人：李鴻章、陳獨秀、楊振寧

名品：徽商、徽墨、徽菜、徽派建築、黃山毛峰、合肥銀魚、白米蝦、亳州藥材

13. 四川

名勝：樂山大佛、都江堰、青城山、峨眉山、九寨溝、黃龍、杜甫草堂、武候祠自貢博物館、成都茶館、李白故里

名人：李白、武則天、楊貴妃、蘇軾、郭沫若、劉伯承、鄧小平、劉曉慶

名品：瓷胎竹編、蜀繡、川貝母、天麻、川菜、火鍋、五糧液、瀘州特曲、古井貢酒

14. 貴州

名勝：黃果樹瀑布、黔東南民族風情、遵義會議會址、潕陽河、織金洞、天池龍宮、吊角樓、江楓湖

名人：王陽明、王若飛、黎兵

名品：董酒、茅台酒、臘染、苗族刺繡、「戀愛豆腐」、苗族銀飾、儺面具、蘆笙、水果

15. 雲南

名勝：世博園、西山龍門、滇池、大觀樓、石林、雲南民族村、筇竹寺、西雙版納、大理三塔、蝴蝶泉、蒼山洱海、麗江古城、香格里拉、摩梭人「花樓」

名人：鄭和、聶耳、孫髯翁、阿詩瑪、刀美蘭、楊麗萍

名品：雲南菸草、雲南白藥、宣威火腿、個舊錫製品、三七、大理草帽、普洱茶、大理石、白藥、過橋米線

16‧陝西

名勝：秦兵馬俑、秦始皇墓、陝西歷史博物館、大雁塔、小雁塔、華山、法門寺、黃帝陵、華清池、大明宮、八路軍西安辦事處、茂陵、延安革命舊址

名人：秦始皇、唐太宗、武則天、玄奘法師、霍去病、司馬遷、李自成

名品：羊肉泡饃、臘羊肉、五毒馬夾、西安紮染、花生、紅棗、甘草、核桃、石榴、餃子宴

17.湖北

名勝：武當山、黃鶴樓、武漢東湖、葛洲壩、高崗風景區、歸元寺、古琴臺、襄陽古城、赤壁、關羽陵墓、神農架

名人：屈原、王昭君、關羽、俞伯牙、鐘子期、米芾、李時珍、李四光、諸葛亮

名品：武昌魚、武漢銅鑼、洪湖羽毛扇、三峽玉彩陶、武漢湯包、三鮮豆皮

18.湖南

名勝：武陵源風景區（張家界）岳陽樓、橘子洲、毛澤東故居、劉少奇故居、月麓山、衡山、馬王堆

名人：毛澤東、劉少奇、彭德懷、蔡倫、朱鎔基、范仲淹、李谷一、宋祖英、齊白石、屈原

名品：湘繡、醴陵瓷器、辣椒、君子茶

19‧福建

名勝：武夷山、廈門鼓浪嶼、鼓山、開元、芝山、泉州海外交通史博物館、閩西土樓

名人：鄭成功、林則徐、詹天佑、嚴復、林紓、陳嘉庚、楊成武、林巧稚、陳景潤

名品：佛跳牆（名菜）、福州角梳、紙傘、漆器、壽山石雕、巖茶、蛇宴、香菇

20‧廣西

名勝：桂林山水、蘆笛岩、七星岩、靈渠、伊嶺岩、柳侯祠、金田起義舊址、白虎灘、文昌塔

名人：柳宗元、洪秀全、石濤、顏延之

名品：桂林米粉、桂林三花酒、羅漢果、繡球、柳州棺材(取意升官發財，工藝品，海外華人購物甚多)、壯錦、尼姑麵、合浦珍珠

21 · 甘肅

名勝：敦煌莫高窟、嘉峪關、麥積山、五泉山、炳靈寺、拉樸楞寺、大雲寺、馬蹄寺石窟、酒泉玉門寺、陽關、鳴沙山、月牙泉

名人：李廣、李淵、李白

名品：夜光杯、蘭州拉麵、白蘭瓜、玉門油田、黃花、薄皮核桃、白瓜子、花牛蘋果

22 · 東北三省

名勝：哈爾濱冰雪節、鏡泊湖、五大連池、汽車城、長白山、松花湖、瀋陽故宮、千山、淨月潭、金石灘ㄧ神力雕塑公園、周恩來讀書舊址、大連市容、丹東市容

名人：李成梁（明名將）、完顏希伊（金代政治家）、李兆麟、楊子榮、張學良、王進喜、趙本山、潘長江

名品：老邊餃子、營口燒雞、朝陽驢肉、盤錦大米、大連貝雕、人參、貂皮、鹿茸、牛角雕、大馬哈魚

23．寧夏

名勝：海寶塔、青銅峽一百零八塔、須彌山石窟、西夏王陵、南關清真寺、賀蘭山岩畫、沙坡頭遊覽區、沙湖遊覽區、黃河水車、六盤山

名人：穆桂英、毛澤東（清平樂六盤山）

名品：枸杞酒、地毯、賀蘭石雕、甘草、羊皮、絨毯、煤、髮菜、鍋盔、粉湯餃子

24．青海

名勝：塔爾寺、西寧清真大寺、青海湖、鳥島、日月山、龍羊峽、文成公主廟、北嬋寺、格爾木市、雪山、草原、長江、黃河源頭田野風光

名人：文成公主、法顯（晉代高僧）、宗喀巴。

名品：豌豆、青稞、胡麻、羚角、白唇鹿、地毯、建築、雕塑、壁畫、堆繡、酥油花、白酥油、「花兒」

25．澳門

名勝：大三巴牌坊（標示性建築）、三巴仔、古炮臺、西望洋山、東望洋山、國父紀念館、觀音堂、媽祖閣、玫瑰堂、市政廳、澳凼大橋、路環島、盧園、蓮峰廟、白鴿巢公園、黑沙灣

名人：粵維士、韋奇立（曾任澳督）、高斯達（124任總督）、何賢（實業家）、馬萬琪（社會活動家）、何鴻燊（賭王）、賈梅士、馬俊賢、文禮治

名品：葡國菜、製衣、玩具、博彩（賭博）（賭博）

趣味導遊順口溜

作　者：李靈資

發行人：黃振庭

出版者：崧博出版事業有限公司

發行者：崧燁文化事業有限公司

E-mail：sonbookservice@gmail.com

粉絲頁　　　　　　網　址

地　址：台北市中正區重慶南路一段六十一號八樓815室

8F.-815, No.61, Sec. 1, Chongqing S. Rd., Zhongzheng
Dist., Taipei City 100, Taiwan (R.O.C.)

電　話：(02)2370-3310　傳　真：(02) 2370-3210

總經銷：紅螞蟻圖書有限公司　　網　址

地　址：台北市內湖區舊宗路二段121巷19號

電　話：02-2795-3656　　傳　真：02-2795-4100

印　刷：京峯彩色印刷有限公司（京峰數位）

定　價：300 元

發行日期：2018 年 8 月第一版

◎ 本書以POD印製發行